# CG大師秘辛大公開

**2011 全新產品** 藍寶 AMD FirePro V7900 首創單槽支援四螢幕輸出專業繪圖卡

- 全新AMD FirePro VX900系列支援最新的動能技術(PowerTune)，並強化幾何處理能力(GeometryBoost)
- AMD Eyefinity 多螢幕顯示技術將桌面延申最大化：2螢幕到6螢幕輸出，一應俱全
- 免DisplayPort訊號，輕鬆啟動Eyefinity多螢幕工作環境
- 全系列產品支援高、中、低階滿足不同需求的設計師要求
- 通過各類DCC軟體的認證，隨時更新最新版本認證, 保證應用相容性

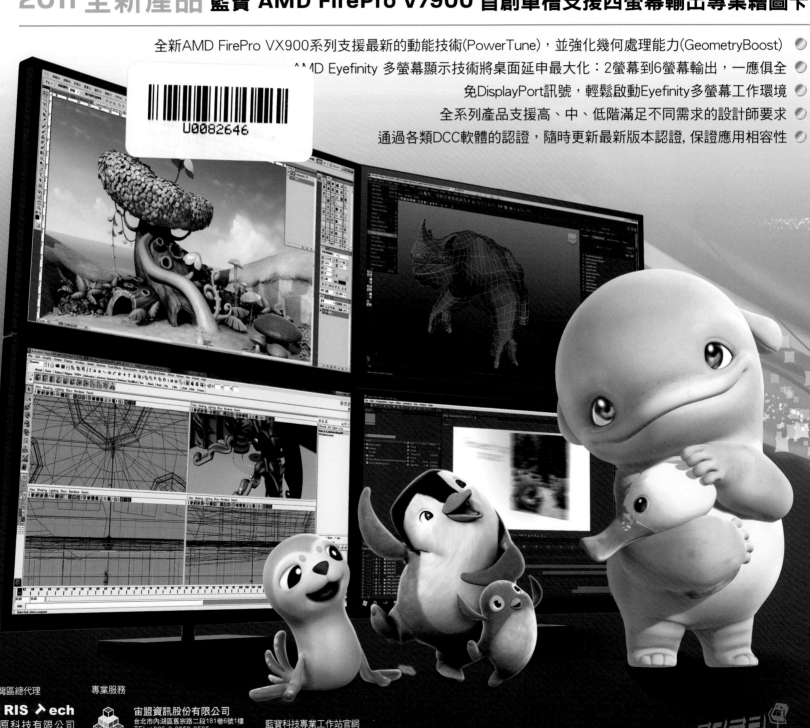

台灣區總代理

**I RIS ➤ ech**
彩原科技有限公司
電話:(02)7720-0680
http://www.iristech.com.tw

專業服務

SYZYGIA
宙盟資訊股份有限公司
台北市內湖區舊宗路二段181巷6號1樓
TEL:+886-2-2659-2525
FAX:+886-2-2627-4000
http://www.syzygia.com.tw

藍寶科技專業工作站官網
workstation.sapphiretech.com

3DFA STUDIO
www.3dfastudio.com

# C MÄZ!!
## 臺灣同人極限誌 Vol.7

## 序言

第七期的Cmaz非常榮幸的能呈現給讀者相當不一樣的內容，除了有特別企劃的WOW賽事報導外，更一口氣新增了數個不同取向及風格的專欄，Cmaz秉持著提供讀者更精采的內容之理念。除了收錄各個名家的作畫記錄外，更訪談了有關ACG音樂與同人遊戲的團體，讓本期Cmaz更是充滿了不同的多元性，希望讀者們會喜歡。此外Cmaz的FB粉絲頁 以及網站都已經上線囉，也歡迎讀者們上線一同加入Cmaz這個大家庭！！

本期封面 Vol07 / DM

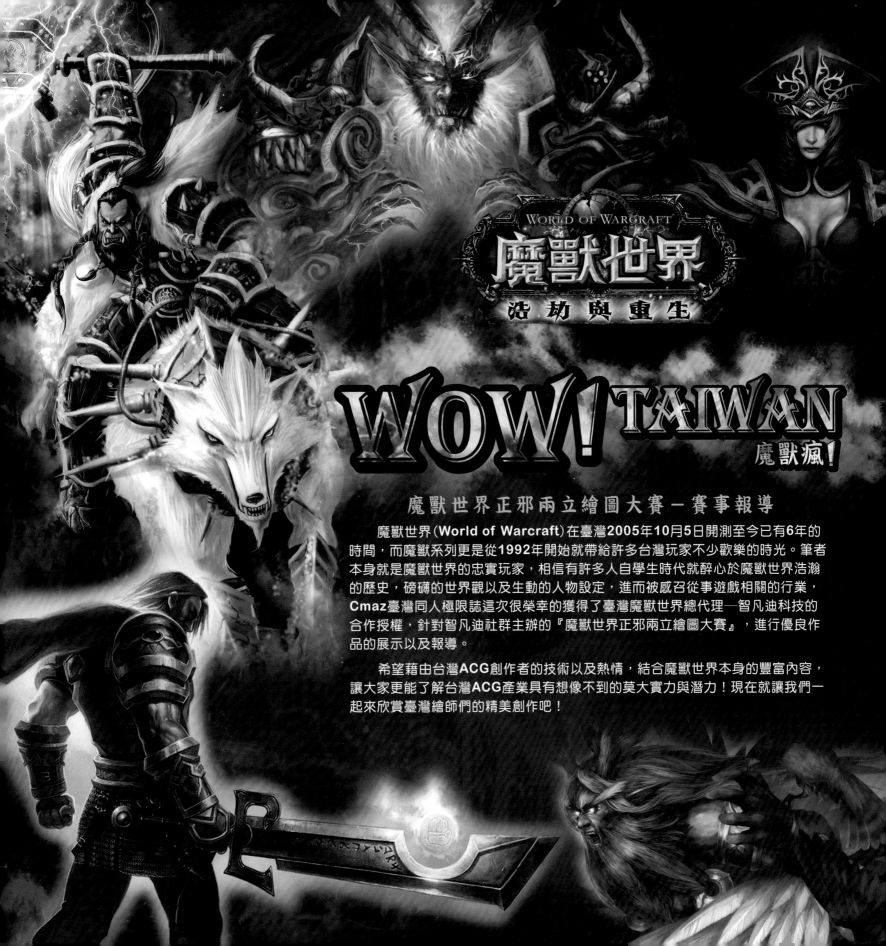

# WORLD OF WARCRAFT
# 魔獸世界
## 浩劫與重生

# WOW! TAIWAN
### 魔獸瘋！

## 魔獸世界正邪兩立繪圖大賽 – 賽事報導

魔獸世界（World of Warcraft）在臺灣2005年10月5日開測至今已有6年的時間，而魔獸系列更是從1992年開始就帶給許多台灣玩家不少歡樂的時光。筆者本身就是魔獸世界的忠實玩家，相信有許多人自學生時代就醉心於魔獸世界浩瀚的歷史，磅礴的世界觀以及生動的人物設定，進而被感召從事遊戲相關的行業，Cmaz臺灣同人極限誌這次很榮幸的獲得了臺灣魔獸世界總代理—智凡迪科技的合作授權，針對智凡迪社群主辦的『魔獸世界正邪兩立繪圖大賽』，進行優良作品的展示以及報導。

希望藉由台灣ACG創作者的技術以及熱情，結合魔獸世界本身的豐富內容，讓大家更能了解台灣ACG產業具有想像不到的莫大實力與潛力！現在就讓我們一起來欣賞臺灣繪師們的精美創作吧！

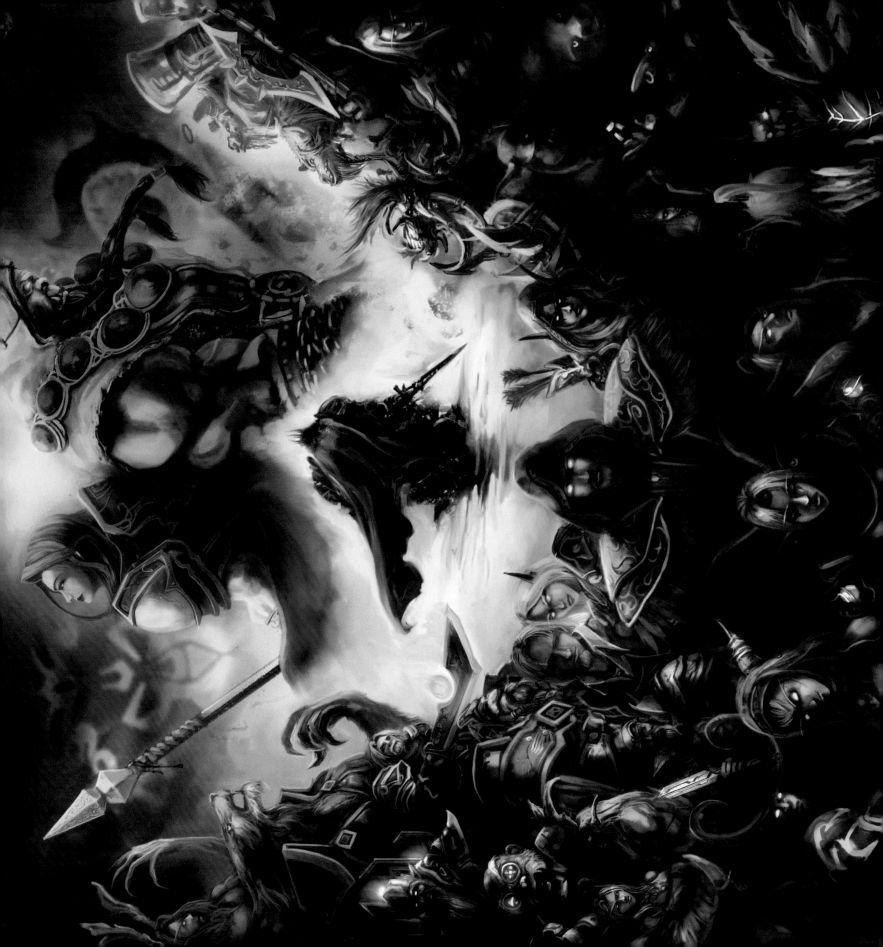

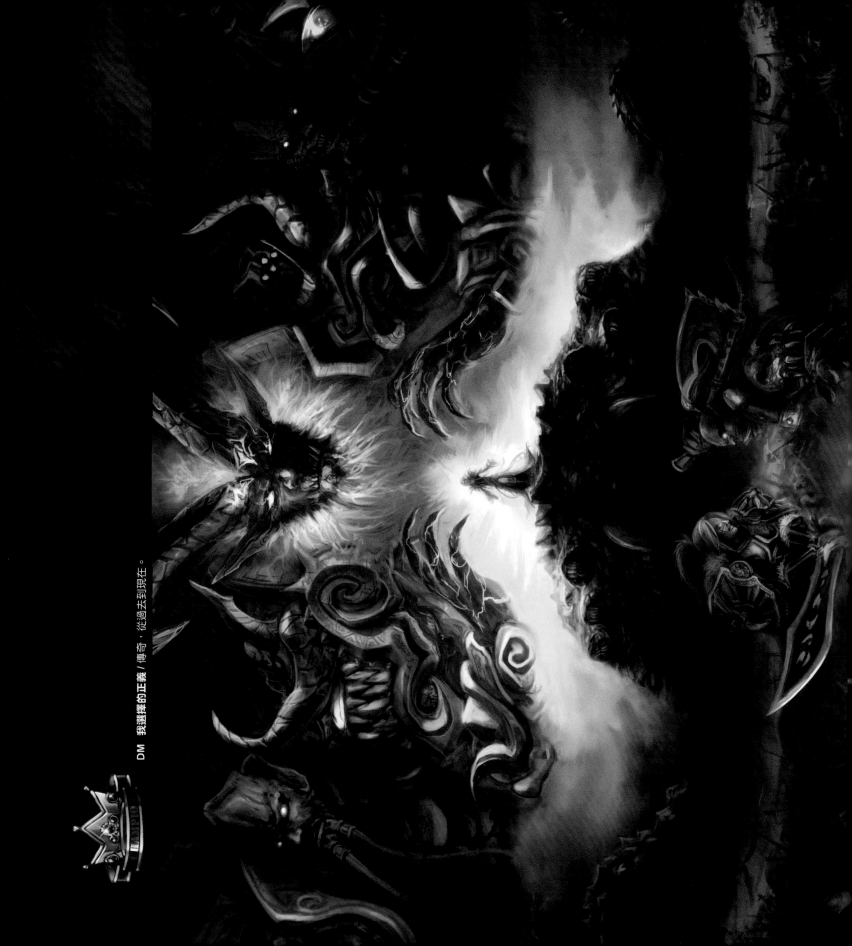

DM 我選擇的正義／傳奇・從過去到現在。

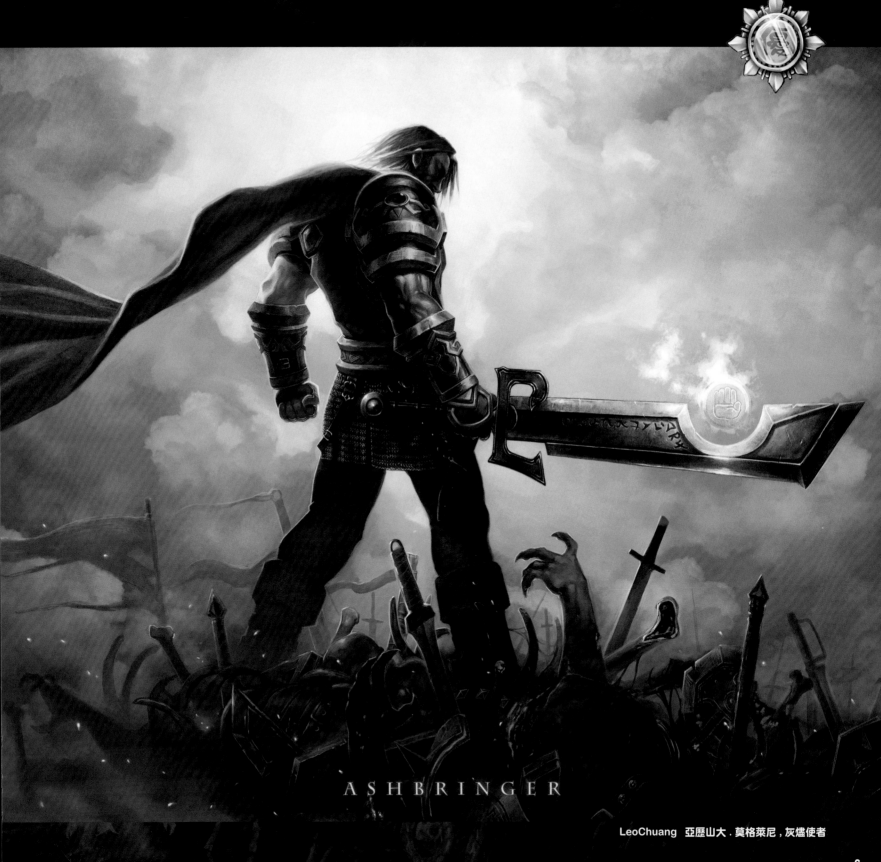

ASHBRINGER

LeoChuang 亞歷山大．莫格萊尼，灰燼使者

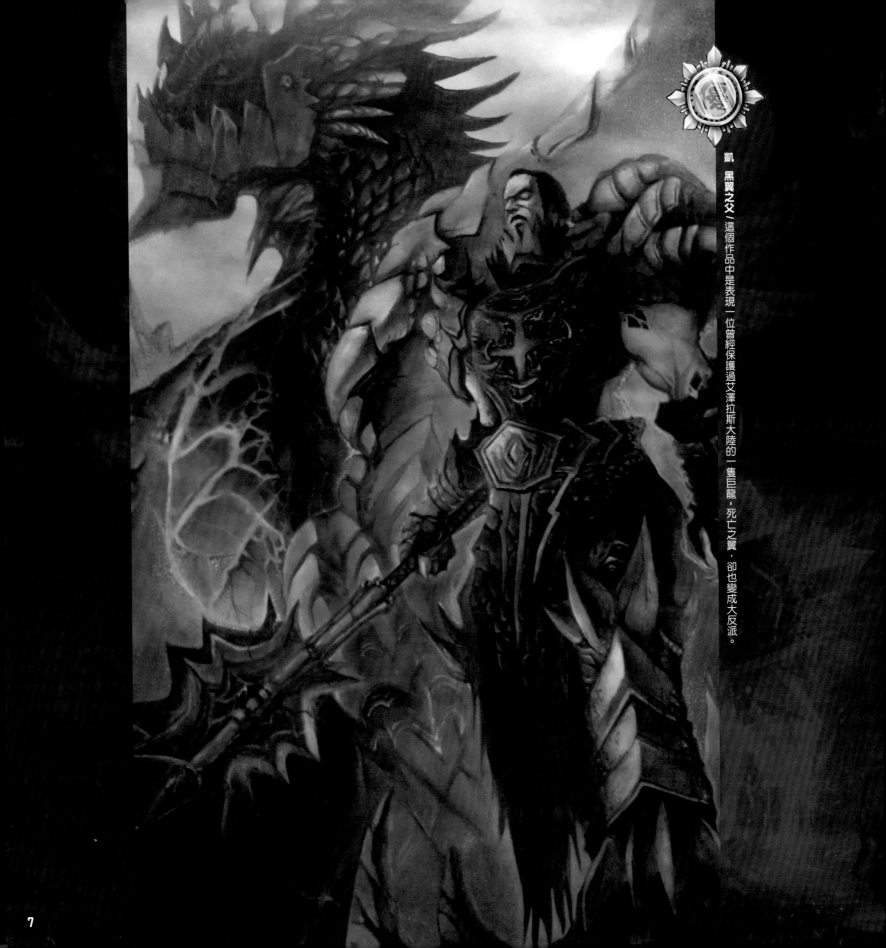

凱‧黑翼之父 這個作品中是表現一位曾經保護過艾澤拉斯大陸的一隻巨龍‧死亡之翼‧卻也變成大反派。

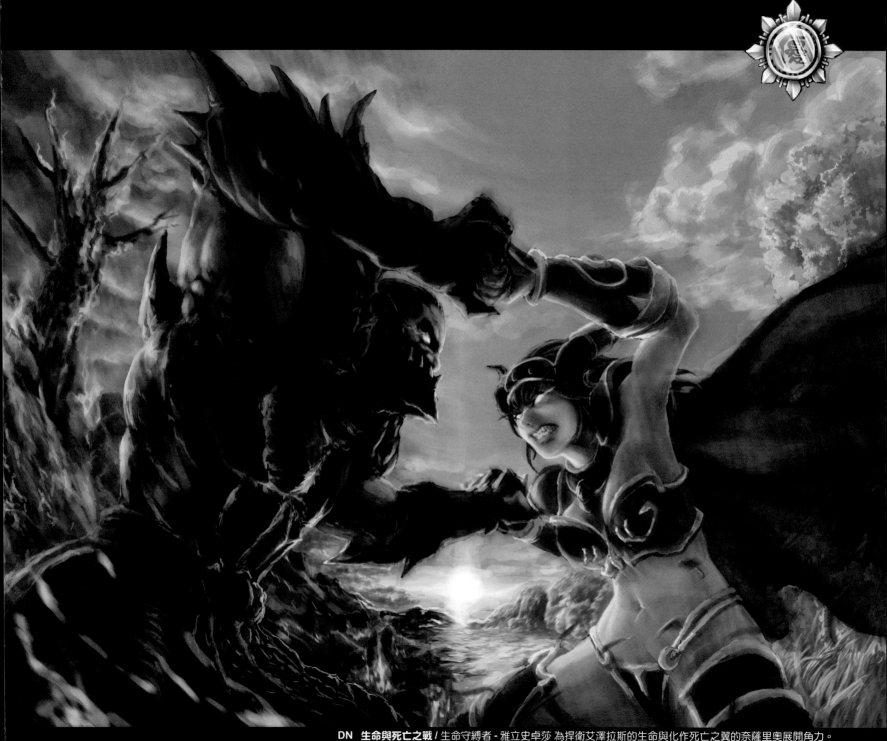

DN　生命與死亡之戰 / 生命守縛者 - 雅立史卓莎 為捍衛艾澤拉斯的生命與化作死亡之翼的奈薩里奧展開角力。

bami **英雄之子** / 現任部落大酋長，繼承英雄地獄吼血脈的男人。

Garrosh Hellscream

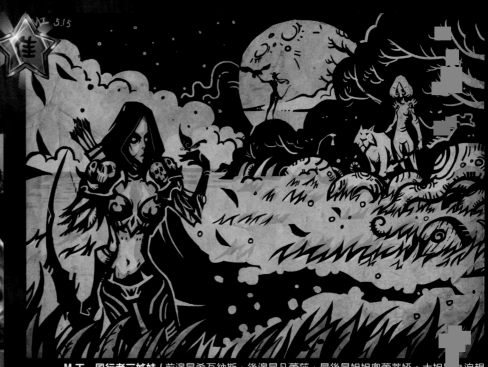

M 工 **風行者三姊妹** / 前邊是希瓦納斯，後邊是凡蕾莎，最後是姐姐奧蕾蒂婭。大姐是為追趕獸人而失蹤於黑暗之門，二姐卻成為了部落的女王，小妹和羅寧結婚，自然站在聯盟這邊。雖然 3 姊妹的再聚首已不可能，不過想到她們的故事還是叫人唏噓。

DM **沉默回憶** / 重現 MC 副本的情景。

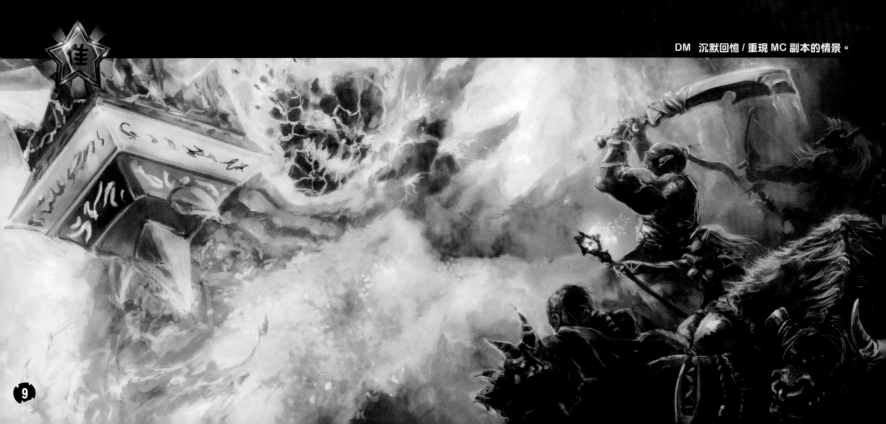

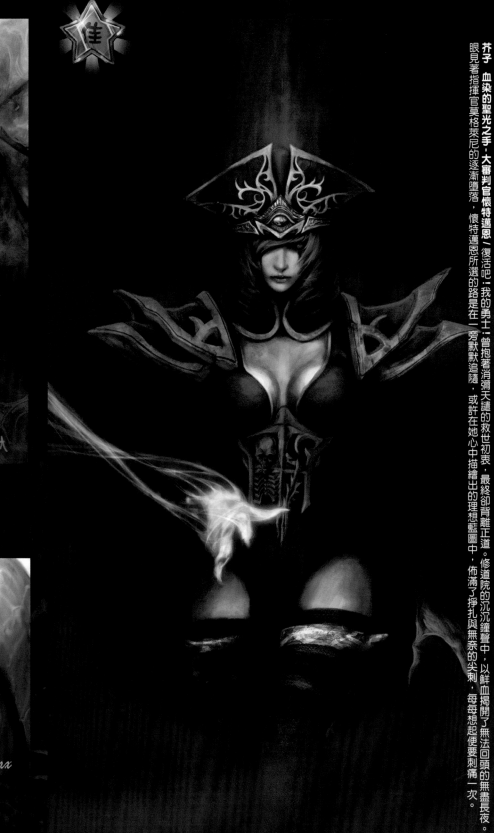

芥子　血染的聖光之手：大審判官懷特邁恩／復活吧！我的勇士！曾抱著消彌天譴的救世初衷，最終卻背離正道。修道院的沉沉鐘聲中，以鮮血揭開了無法回頭的無盡長夜。眼見著指揮官莫格萊尼的逐漸墮落，懷特邁恩所選的路是在一旁默默追隨，或許在她心中描繪出的理想藍圖中，佈滿了掙扎與無奈的尖刺，每每想起便要刺痛一次。

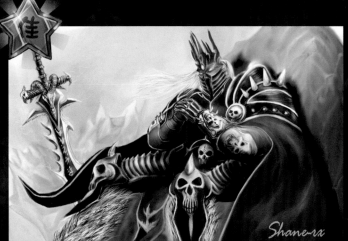

**matttzeng　伊利丹立於火中**／伊利丹超帥！

**Shane-rx　魔之王者，雪白的冥想**／在寒冰王座上的巫妖王。

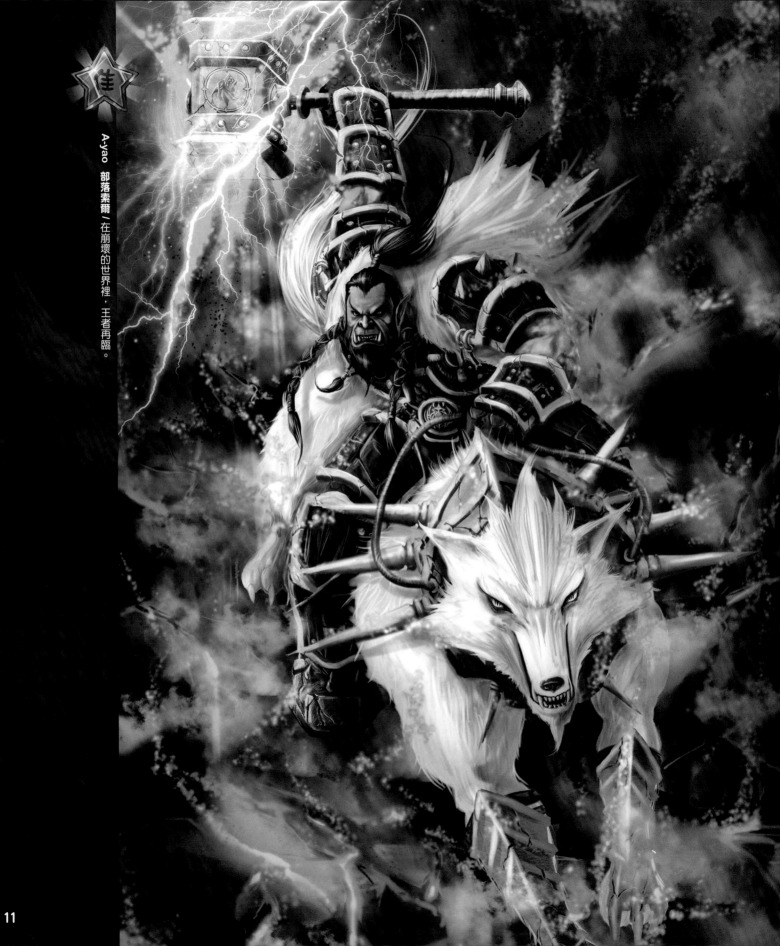

A-yao 部落索爾，在崩壞的世界裡，王者再臨。

**KASON　墨之境－希瓦娜斯風行者 /** 分析過許多女王粉絲所繪，不外乎爆乳、比基尼裝甲…等，皆著墨於女王身材外觀的作品，雖然其畫功上可謂神作，但過多的強調身材，便顯得矯情了。女王雖是西方的角色，但我選擇使用了東方獨特的水墨式創作；東方水墨特點在於留白以及墨韻，墨色剛好突顯出黑暗女王的幽暗之形象。

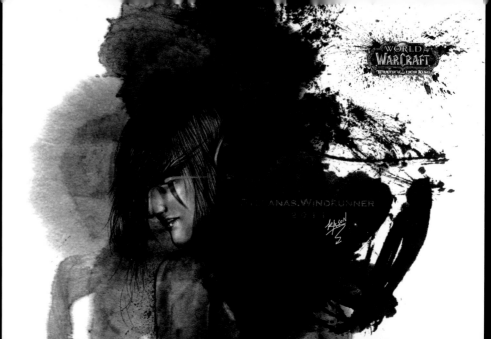

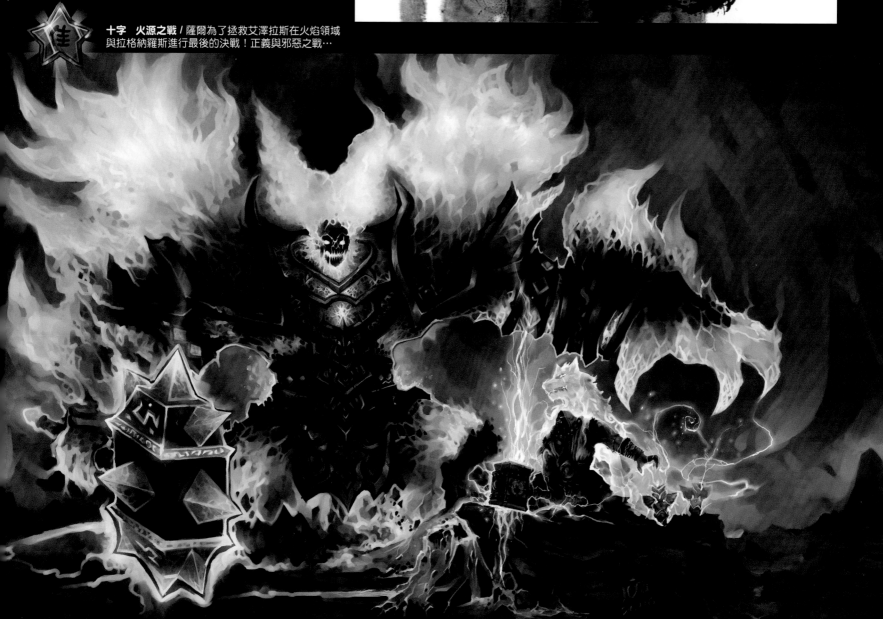

**十字　火源之戰 /** 薩爾為了拯救艾澤拉斯在火焰領域與拉格納羅斯進行最後的決戰！正義與邪惡之戰…

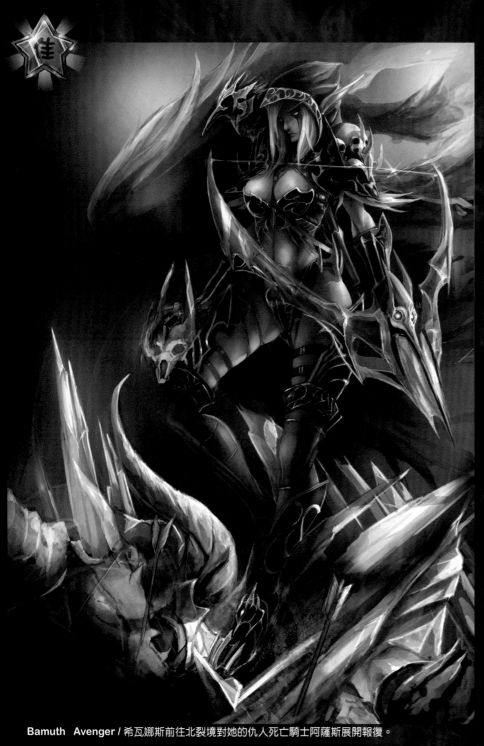

Bamuth　Avenger／希瓦娜斯前往北裂境對她的仇人死亡騎士阿薩斯展開報復。

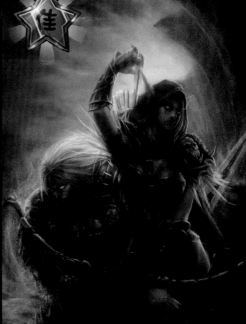

Gerry　伊利丹與泰蘭妲／語風和怒風兄弟的故事是我很喜歡的一個設定，帶有濃厚的精靈神祕色彩、高貴的族群，也擁有人性對能量的渴望；雖然伊利丹取得古爾丹頭顱惡魔化之後，依然對泰蘭妲深情不變，這張圖想表現出伊利丹在設定上矛盾的心思，唯一不變的就是一路走來始終如一的堅定愛情。

Cola　阿薩斯與希瓦娜斯／阿薩斯與希瓦娜斯間的恩怨情仇令人十分難忘，正邪兩立，如果阿薩斯是邪惡的一方，那麼雖然算不正不邪的希瓦娜斯，也能把她算在正方吧！

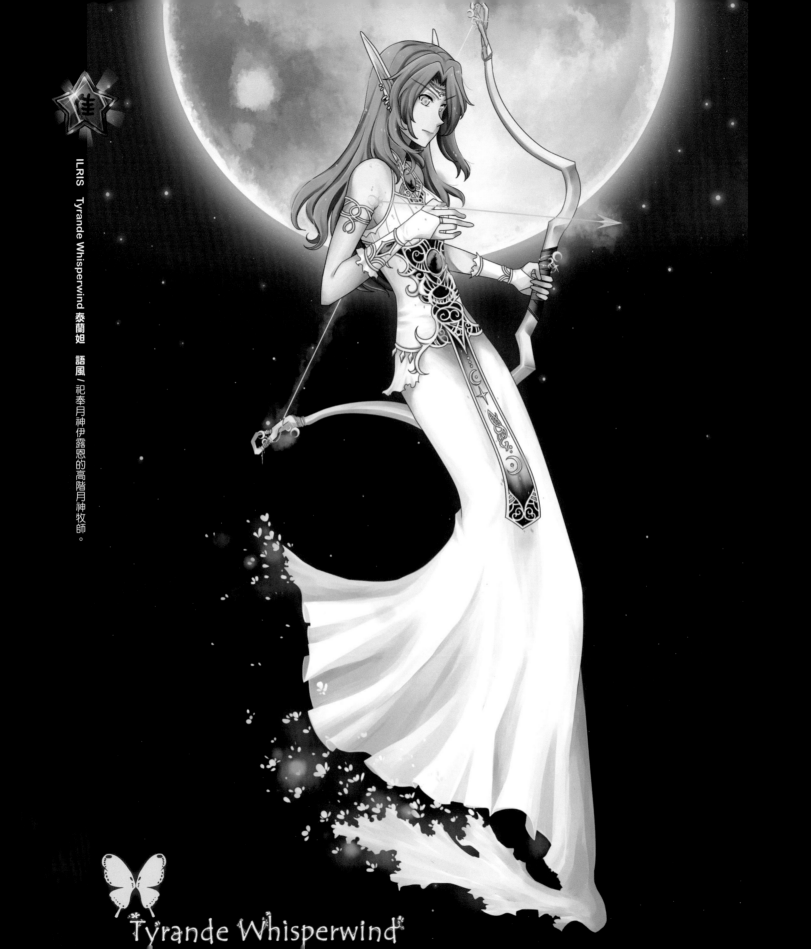

ILRIS　Tyrande Whisperwind 泰蘭妲　語風／祀奉月神伊露恩的高階月神牧師。

Tyrande Whisperwind

14

**秋貓　最後的守護者** / 麥迪文的名子在精靈語中的意思是「保守秘密的人」，他曾經被惡魔之王的靈魂所感染迷惑，並控制麥迪文進行他侵略艾澤拉斯的邪惡計畫，所以構圖是有點想表現出「到底是薩格拉斯還是麥迪文」的感覺，正義跟邪惡在畫面曖昧的樣子，對著你說：「你對我瞭解多少呢？」

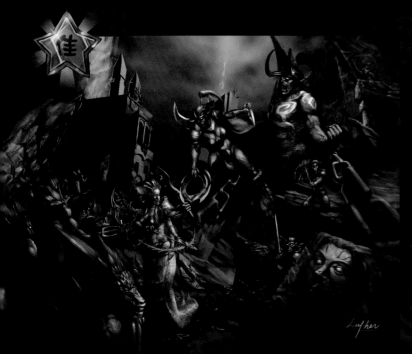

**Luther　劫獄** / 典獄長：瑪翼夫．影歌 終其一生追逐伊利丹．怒風。在外域，典獄長成功捉拿伊利丹以後，伊利丹忠實的僕人：瓦許女士率領那迦們去營救她們的主子。

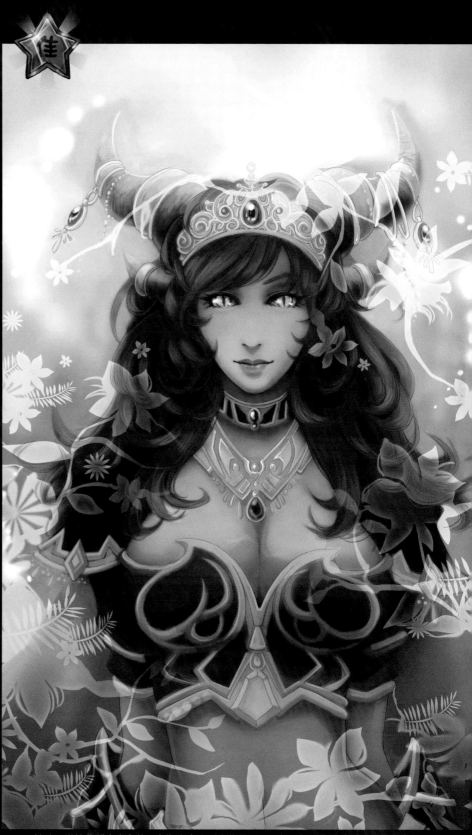

**綿峰　微笑的雅立史卓莎** / 身為生命守護者的龍后，已經不知道為生命流過多少的眼淚。我盼望能看到她的笑容。

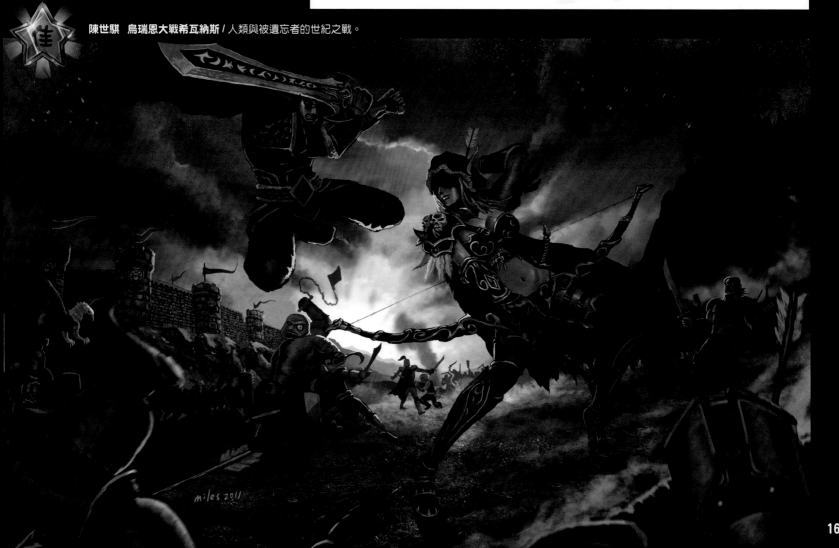

陳世騏 烏瑞恩大戰希瓦納斯／人類與被遺忘者的世紀之戰。

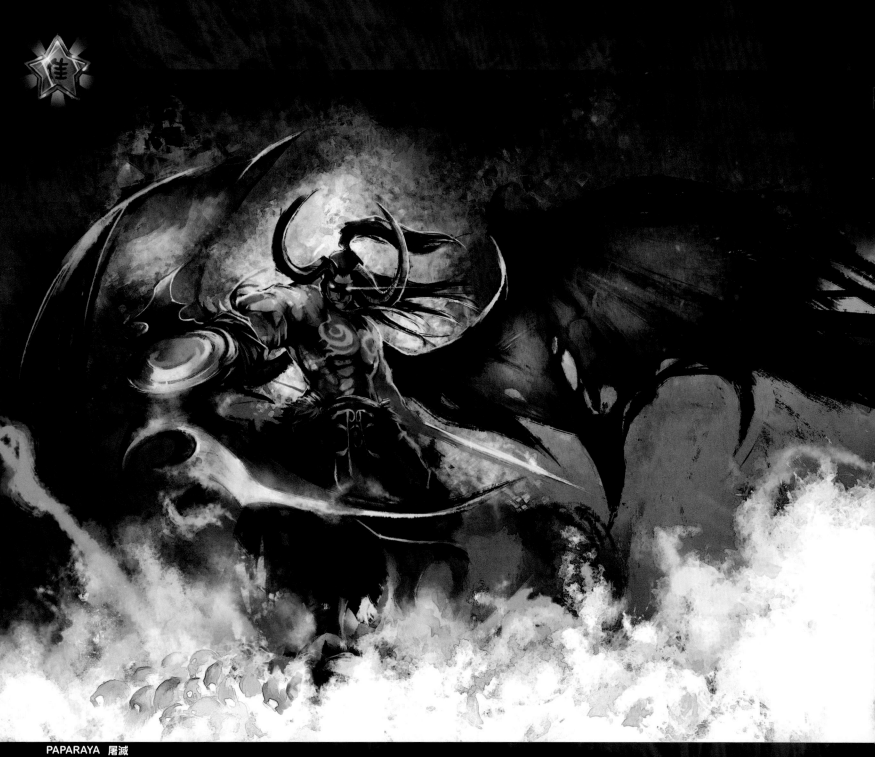

PAPARAYA 屠滅

**Kubrick**

**腐化的榮耀**／作為獸人之中偉大的傳奇英雄，葛羅，地獄吼率領好戰的戰歌氏族，第一個喝下惡魔之血，使高尚並充滿榮耀的獸人完全腐化並遭到腐化的奴隸，此畫面透過葛羅，地獄吼帶領獸人出征瞬間，讓我們再一次回歸到獸人充滿罪惡的腐化之源！

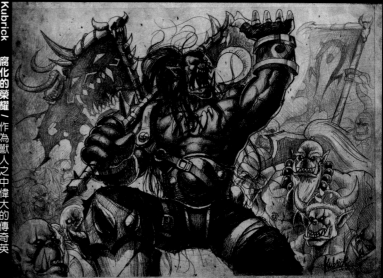

**冰塊　艾薩拉女王的墮落**／因為追求強大魔法，原本美麗的艾薩拉女王，變成可怕的納迦女王，在落入大海前的那一刻，她內心是怎樣的想法？是生氣？還是懊悔？

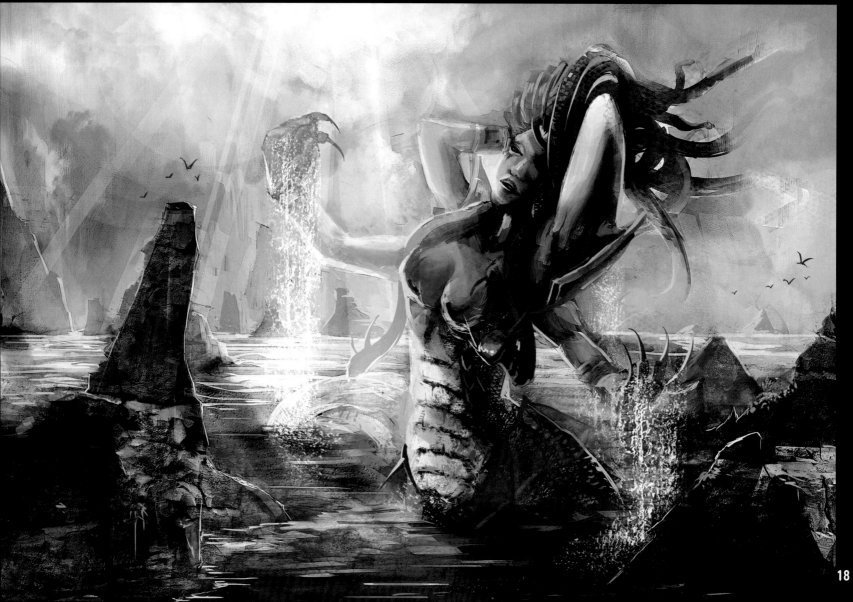

18

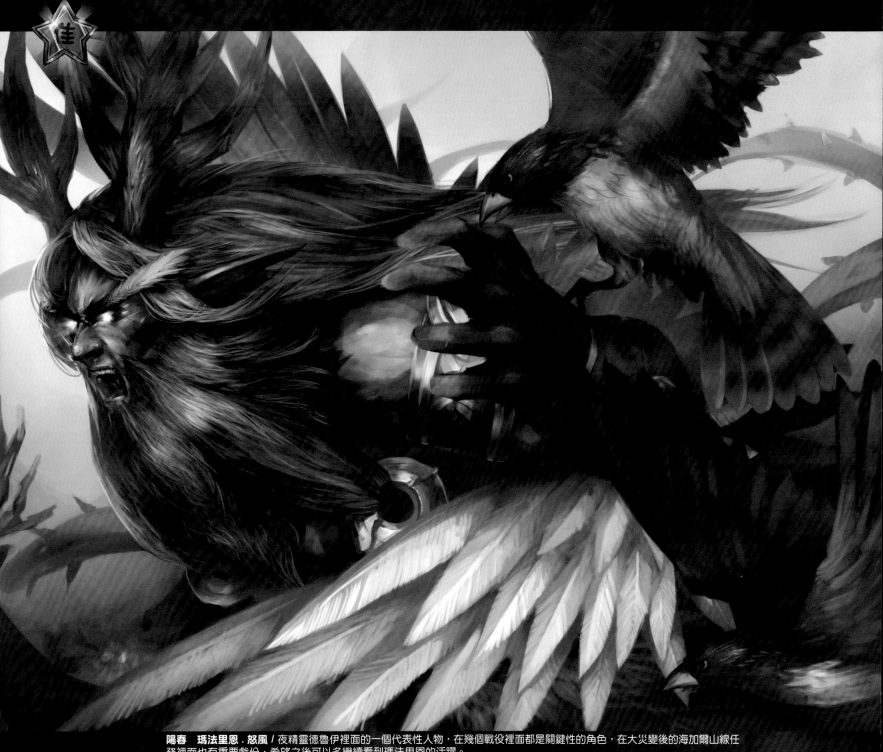

陽春　瑪法里恩．怒風 / 夜精靈德魯伊裡面的一個代表性人物，在幾個戰役裡面都是關鍵性的角色，在大災變後的海加爾山線任務裡面也有重要戲份，希望之後可以多繼續看到瑪法里恩的活躍。

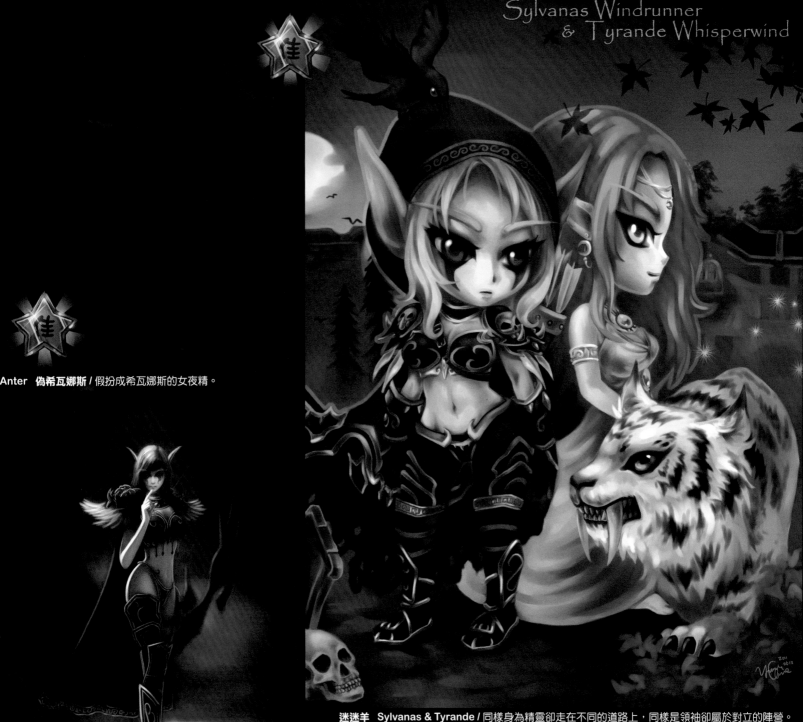

Sylvanas Windrunner
& Tyrande Whisperwind

Anter  **偽希瓦娜斯** / 假扮成希瓦娜斯的女夜精。

迷迷羊  **Sylvanas & Tyrande** / 同樣身為精靈卻走在不同的道路上，同樣是領袖卻屬於對立的陣營。

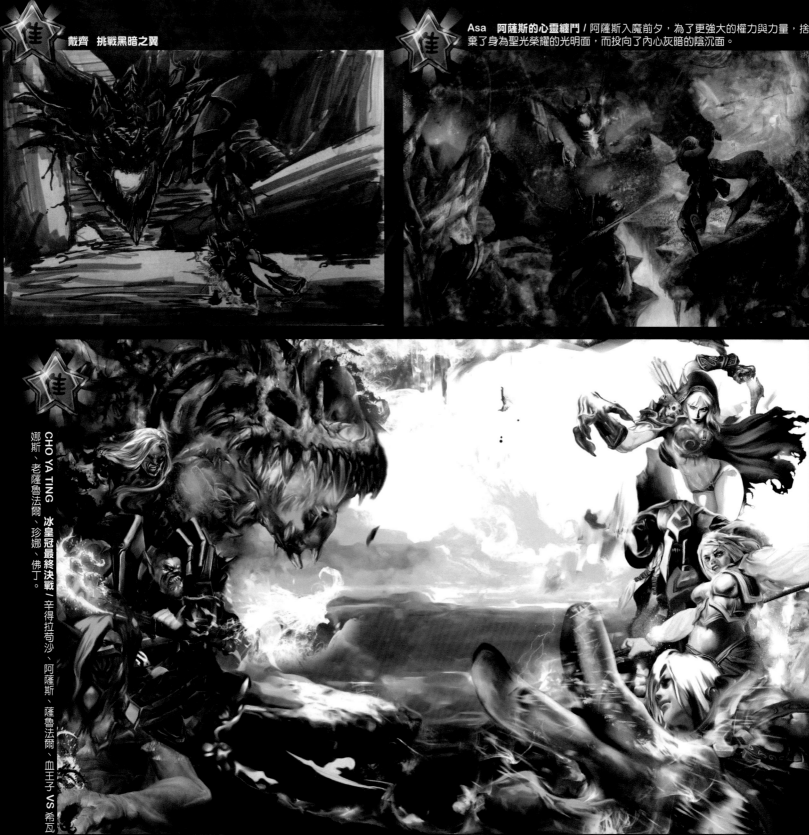

戴齊　挑戰黑暗之翼

Asa　阿薩斯的心靈纏鬥 / 阿薩斯入魔前夕，為了更強大的權力與力量，捨棄了身為聖光榮耀的光明面，而投向了內心灰暗的陰沉面。

CHO YA TING　冰皇冠最終決戰　辛得拉苟沙、阿薩斯、薩魯法爾、血王子 VS 希瓦娜斯、老薩魯法爾、珍娜、佛丁。

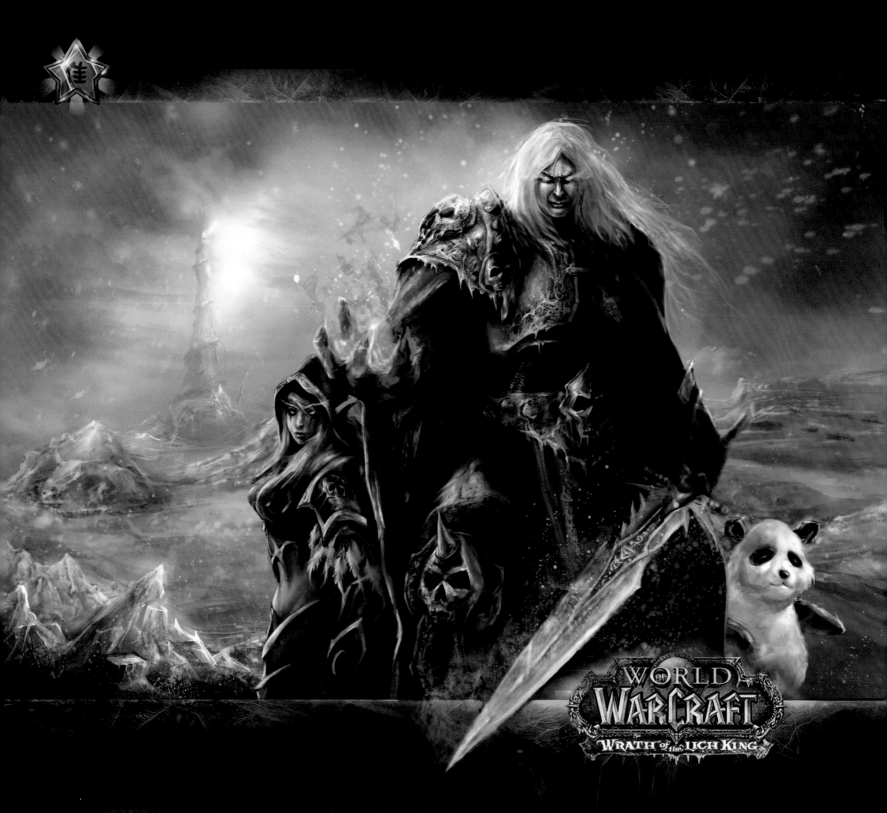

World of WarCraft
WRATH of the LICH KING

LV **冰封之刃** / 沉睡已久，冰封的圣刃再度開封。劍刃滑過的地方，沉睡的陰兵們，接受我的召喚…

即日起Cmaz網站上線囉!!

Cmaz的網站網址：http://www.wizcmaz.com/
Cmaz的 f：http://www.facebook.com/wizcmaz

# WORLD OF WARCRAFT
# 魔獸世界
## 浩劫與重生

## 魔獸世界見面禮
## NDSL主機回函抽抽送！

※豪華真皮包＋水晶藏寶盒＋附贈矽膠套＋螢幕保護貼。通通幫你準備好！

魔獸世界社群團隊為慶祝第一次與Cmaz讀者們見面！
只要以社團或個人名義回函，就有機會獲得價值五千元的NDSL主機一台！
幸運得主將於9月28日公佈在 **f** Warcraft-繁體中文 粉絲團。

摺疊

魔獸世界社群團隊 收

黏貼

魔獸世界社群團隊 收

| 聯絡人資料 | | |
|---|---|---|
| 姓名 | | 聯絡電話 |
| 生日 | | 學校/社團/科系 |
| E-mail | | |
| 通訊地址 | | |

郵票

## 魔獸世界社群團隊 收

115台北市南港路二段97號2樓

魔獸世界官網：http://tw.battle.net/wow/zh/

BLIZZARD
ENTERTAINMENT

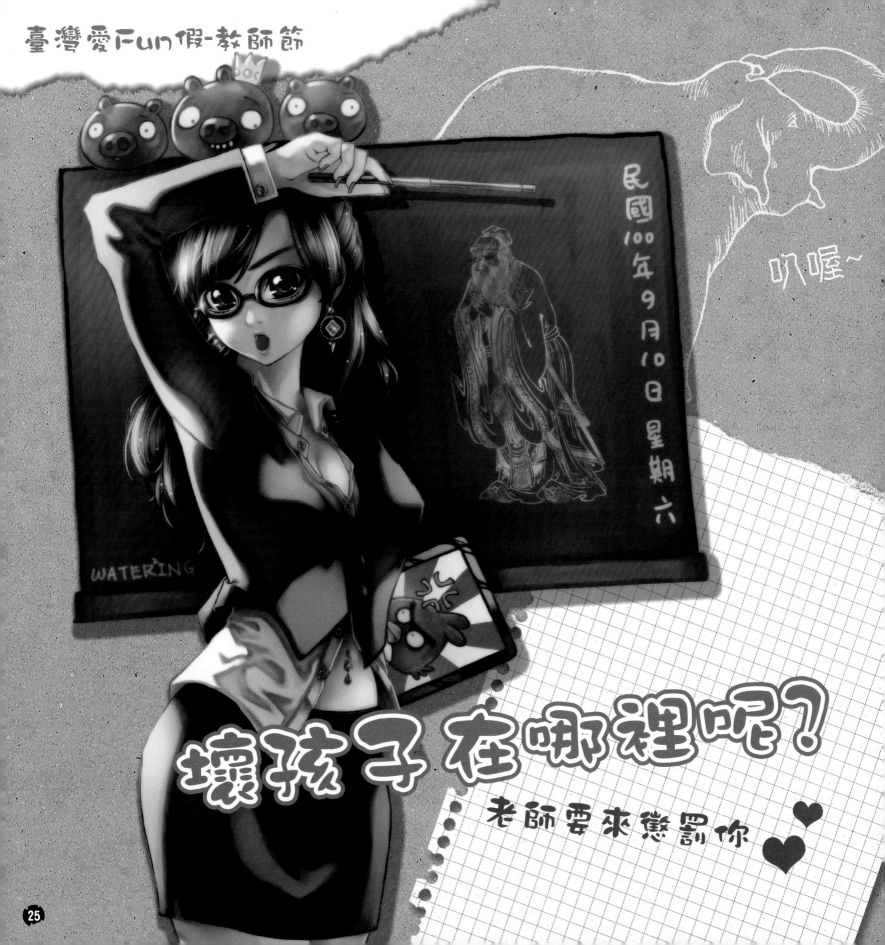

看到了這令人充滿遐想的女老師，大家一定猜的到，這次Cmaz的節慶主題就是「教師節」！大家一定記得學生時期很多女老師手持教鞭的兇狠模樣，不過當學生們的年紀越來越大，女教師對於學生的意涵似乎也變的不太一樣喔（尤其是男學生們您說是吧），小編這次就要跟大家分享「教師節」原本的含義，以及歷史的背景跟各國不同的教師節日期，在大家看著女教師遐想的同時，也可以學到那麼一點豆知識啦。

孔子這斯大家一定聽過啦，這中華民國的教師節，就是紀念孔子來著，所以教師節的日期當然就是我們偉大的儒家—孔丘尼的生日，也就是每年的九月二十八日。而這個節日的發起起源呢，則是由國立中央大學在1931年所發起建立。而在1932年就被國民政府教育局定為全國教師節。從那一年起，中華民國國民每年的日期都可以多放一天假，是個深得民心的政策，但是當年的日期訂在六六大順的六月六日，說實在的似乎也沒甚道理，於是乎教育部就在1939年改為八月二十七日為教師節，可惜的是古代人曆法不太好，算來算去也算錯了日期，最後才算出孔子正確的生日是在陽曆的九月二十八日，就這麼從1952年起至今，年年都有個教師節。而在教師節當日呢，臺灣各地的孔廟都會舉行「祭孔大典」，以最隆重的禮儀來表達對孔子無上的敬意，而在教育行政單位，及各級地方政府所舉辦的「慶祝教師節大會」中，也會分別頒發資深及優良教師獎狀，以表彰教師們對社會的貢獻。講到這裡，相信各位讀者已經深知教師節的由來跟習俗了，下次一定要對我們勞苦功高的教師們肅然起敬啊同學們！而教師節更是一個全球化的節日，在每一個國家教師節的日期也都不甚相同，Cmaz這次就整理整理，讓大家瞧瞧。

## WaterRing / Teacher UnTeacher?

用年輕的女教師來做一種對現今教育現像的反諷，圖中含有多種元素，乍看之下是憤怒鳥中的小豬，其實是意指三隻小豬事件，傲嬌表情的女教師象徵現在的教師形象不如以往嚴肅，雖然身穿著西裝外套，但是其實衣衫不整，並且以肚臍環跟耳環暗喻現在的女教師跟時下青年一樣追求流行，無鏡片的黑框眼鏡加上隱形眼鏡也是現在年輕人的穿搭手法。手持Ipad取代書本，凸顯這個時期已漸漸由電子產品取代紙本教科書，但顯的不那麼莊重了。黑板上的孔子純粹是惡搞。

如左邊的照片可以看見，一開始是打算再畫一個西洋教師的，可惜時間不足，因為筆者本身就很喜歡在作品中加入不同種族的人物，這樣就可以凸顯出每個人種不同的膚色、五官、肢體比例。

而Ipad一開始是拿西洋教師手中的，後來只好換人拿，有機會的話一定會把這張稿子完成。

中華人民共和國的教師節目前為每年的9月10日。中華人民共和國成立後，1951年取消教師節，1985年重建教師節，定為9月10日，沿用至今。目前有部分人士在倡議將孔子誕辰日作為教師節。

香港於1997年主權移交前，教師節跟隨中華民國的習慣定於每年的9月28日；主權移交後則跟隨中華人民共和國改為每年的9月10日。

中國澳門的教師節跟隨中華人民共和國為每年的9月10日。

阿爾巴尼亞的教師節是每年的3月7日，正好在母親節的前一天。在教師節這天，阿爾巴尼亞放假一天。

捷克教師節是一個假日，定於3月28日，這一天是約翰•阿摩司•誇美紐斯的生日。學童們會在教師節這天送花給他們的老師。

印度的教師節是9月5日，同時還紀念印度第二位總統薩瓦帕利•拉達克里希南爵士，他也是一位教育家。在傳統上，印度教師節的這天，學校教書的工作是交給較高年級的學生負責，讓老師們能夠休假。

美國的教師節是5月的第1個星期二，是個放假的節日。能夠休假。

韓國的教師節是5月15日，在這天，學生們會送給老師們康乃馨，並和學生一起渡過歡愉的一天。

新加坡的教師節是9月1日。這天新加坡所有的學校放假一天。同時，一般在教師節前一天在學校慶祝。

馬來西亞的教師節是5月16日。

越南的教師節是每年11月20日。這日越南的所有學校都放一天假，學生們向老師獻花。

俄羅斯的教師節是10月5日。按照傳統，這一天許多中學、職業院校及高等院校的學生們將以各種形式向老師們祝賀節日：贈送鮮花、組織晚會、表演戲劇等等。此外俄羅斯主要的電視頻道還將播放獻給老師的電影和節日晚會。

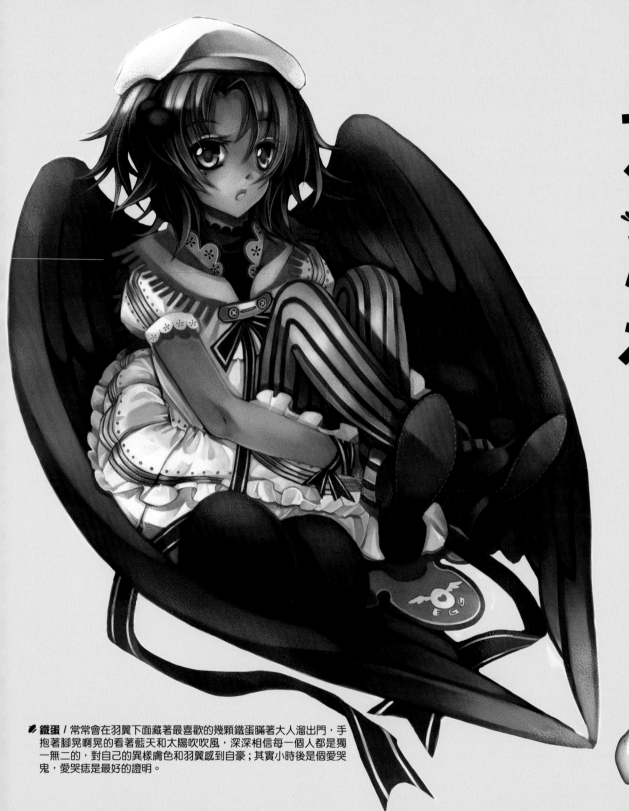

# 萌

## 以食為天。

### ─ 鐵蛋有蛋沒有鐵

**白米熊小檔案**

是一隻常常會發生蠢事的白熊；除了畫圖以外的事情，記憶力都很差，路癡也很嚴重……本身非常怕陌生人，最近在學著跟人們做朋友，如果不介意的話…請和我做朋友。

🖊 **鐵蛋／**常常會在羽翼下面藏著最喜歡的幾顆鐵蛋瞞著大人溜出門，手抱著腳晃啊晃的看著藍天和太陽吹吹風，深深相信每一個人都是獨一無二的，對自己的異樣膚色和羽翼感到自豪；其實小時後是個愛哭鬼，愛哭痣是最好的證明。

今天小編帶著大家要來到的著名景點就是這個淡水啦！今天要慘遭 Cmaz 萌化的食物是甚麼呢？就是這一顆顆黑黑亮亮香噴噴的鐵蛋！眾所皆知的鐵蛋呢，是臺灣新北市淡水區的著名小吃，以小編的短淺目光來看，大致上分成雞鐵蛋跟鵪鶉鐵蛋兩種，而在小編的詢問之下，店家透露，鐵蛋是一種簡單又麻煩的食物，製作的過程十分的費時，每天必須用含有醬油及五香配方的滷料，經過三個小時的滷程，然後用電扇吹乾，每天必須依此程序製作，持續一個星期才算完成鐵蛋製作，經過這麼長時間的熬煮滷製，難怪會那麼令人愛不釋手。而相傳鐵蛋的起源歷史，分成兩種說法，其中一種還真令小編鼻酸呢。

這就是傳說中的阿婆鐵蛋本店。

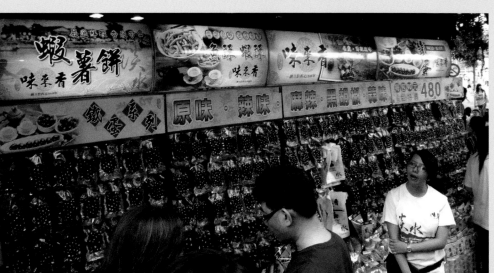

鐵蛋已成為淡水老街常見的小吃食品。

淡水老街的人潮洶湧。

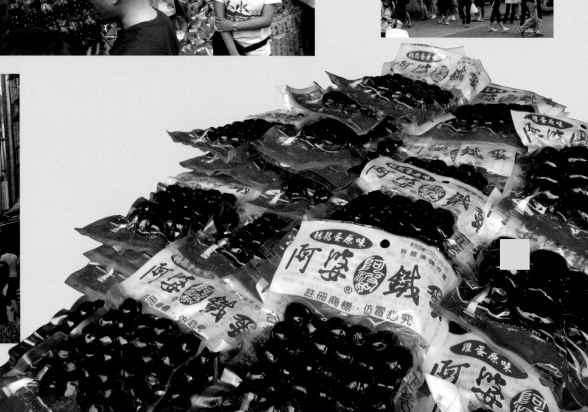

淡水有名的藝術牆，會定期更新。

## 起源一

相傳由在渡船頭畔經營一個被討海人（海腳）譚稱為「海腳大飯店」的小麵攤的黃張呀，在一個下雨天的日子，由於生意不好，於是將滷好的蛋，因為滷蛋不斷的回鍋，海風一直吹，越滷越小，越滷越黑，沒想到客人卻喜歡上這種更有嚼勁、更加美味的黑滷蛋。之後經由《民生報》記者林明峪採訪，於 1983 年寫了一篇報導，標題為「阿婆鐵蛋，硬是要得」，報導引起許多人的注意，甚至有日本的媒體到台灣採訪，之後，鐵蛋也就成為了淡水有名的小吃了。

黃張呀（阿呀婆）所做的阿婆鐵蛋出名後，大量生產鐵蛋供商家批貨販賣，楊碧雲是當年的批貨商之一，後來自己引進製作技術，搶先將「阿婆鐵蛋」申請為註冊商標，日後反倒成為鐵蛋的元祖店家，就是現在老街上極富盛名的「阿婆鐵蛋」。而阿呀婆的女兒黃玲紅，雖然八歲開始就幫著母親顧店做鐵蛋，一手做出的鐵蛋有「阿母的味道」，卻認為當初是因為自己不懂註冊商標的方式，而先讓別人申請去了，只有另外請了「海邊鐵蛋」的註冊商標。

黃玲紅無奈的說，儘管當地的鎮公所都知道這段歷史，每次總努力邀請黃張呀自己製作的「海邊鐵蛋」參加各地園遊集會做推廣，往往客人卻總說這不是阿婆鐵蛋不願購買，而錯過了一嚐真正阿婆鐵蛋的滋味。儘管如此，黃玲紅為了紀念當初發明鐵蛋的創始人阿婆，所以後來又另在註冊商標上加上了阿婆兩個字，於是商標便成了「海邊阿（呀）婆鐵蛋」，由於「阿婆鐵蛋」早已打響名聲，鐵蛋市場沒有「海邊阿呀鐵蛋」的立足之地，阿呀婆鐵蛋就此式微。

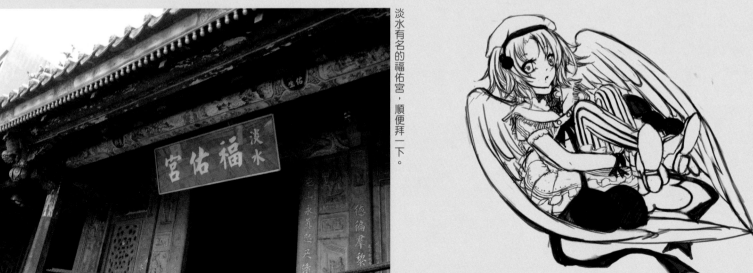

淡水有名的福佑宮，順便拜一下。

### 起源二

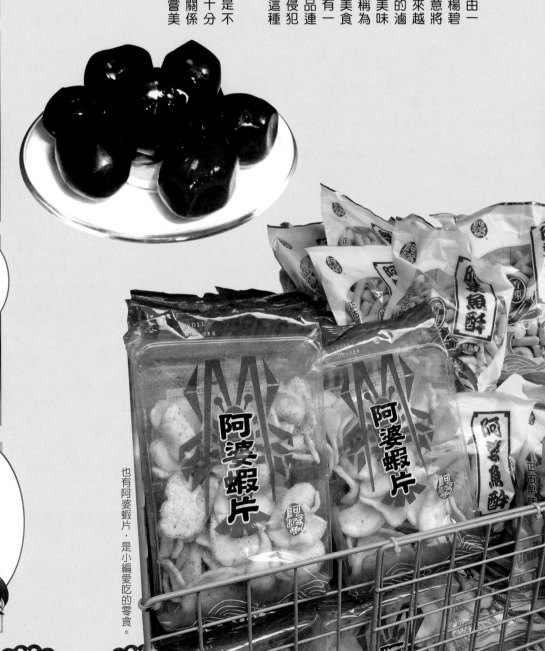

另外一種說法，則是原由一名經營早餐店與兼賣滷蛋的楊碧雲女士，有一次，楊碧雲無意將蛋滷的過久，蛋就變成了越來越硬、越來越黑，且又黑又硬的滷蛋，品嚐起來的味道是非常美味的，之後，楊女士就將此蛋稱為「鐵蛋」。楊碧雲原想將此美食取名為「元祖鐵蛋」，但是有一家專門在販售麻糬的元祖食品連鎖店，為了不與元祖同名而侵犯專利權，因此，楊碧雲就將這種鐵蛋稱之為「阿婆鐵蛋」。

聽完鐵蛋的故事後，是不是讀者也跟小編一樣覺得十分無奈、十分可惜呢？不過沒關係啦！現在就跟小編一同來品嘗美味香Q的鐵蛋吧！

也有阿婆蝦片，是小編愛吃的零食。

**這不是鐵蛋**

大家好 這裡是鐵蛋替各位報導

為了讓觀光客方便採購，鐵蛋販售多採真空包裝

可是...

那就等於是把水份抽乾，份量如果沒拿捏好...

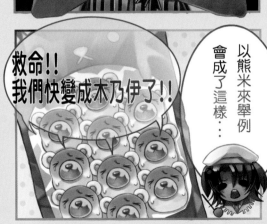

以熊米來舉例 會成了這樣...

救命!! 我們快變成木乃伊了!!

可以說是讓人完全咬不動乾巴巴的鐵蛋木乃伊...

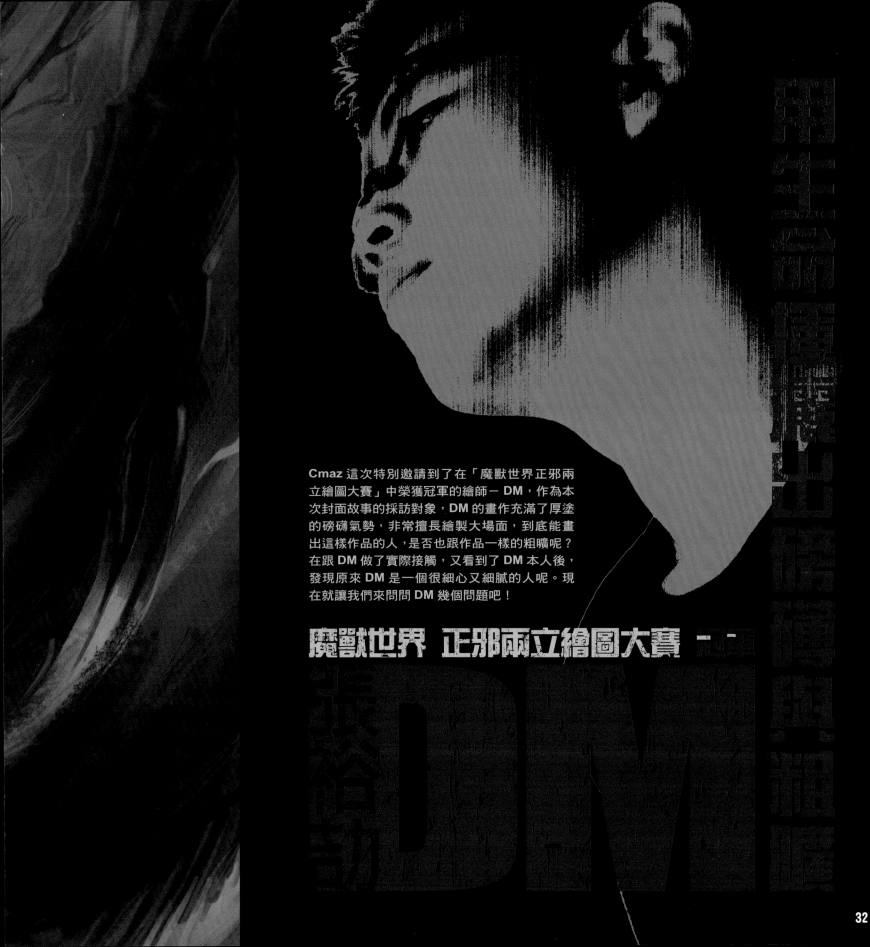

Cmaz 這次特別邀請到了在「魔獸世界正邪兩立繪圖大賽」中榮獲冠軍的繪師－ DM，作為本次封面故事的採訪對象，DM 的畫作充滿了厚塗的磅礡氣勢，非常擅長繪製大場面，到底能畫出這樣作品的人，是否也跟作品一樣的粗曠呢？在跟 DM 做了實際接觸，又看到了 DM 本人後，發現原來 DM 是一個很細心又細膩的人呢。現在就讓我們來問問 DM 幾個問題吧！

## 魔獸世界 正邪兩立繪圖大賽 - -
## DM

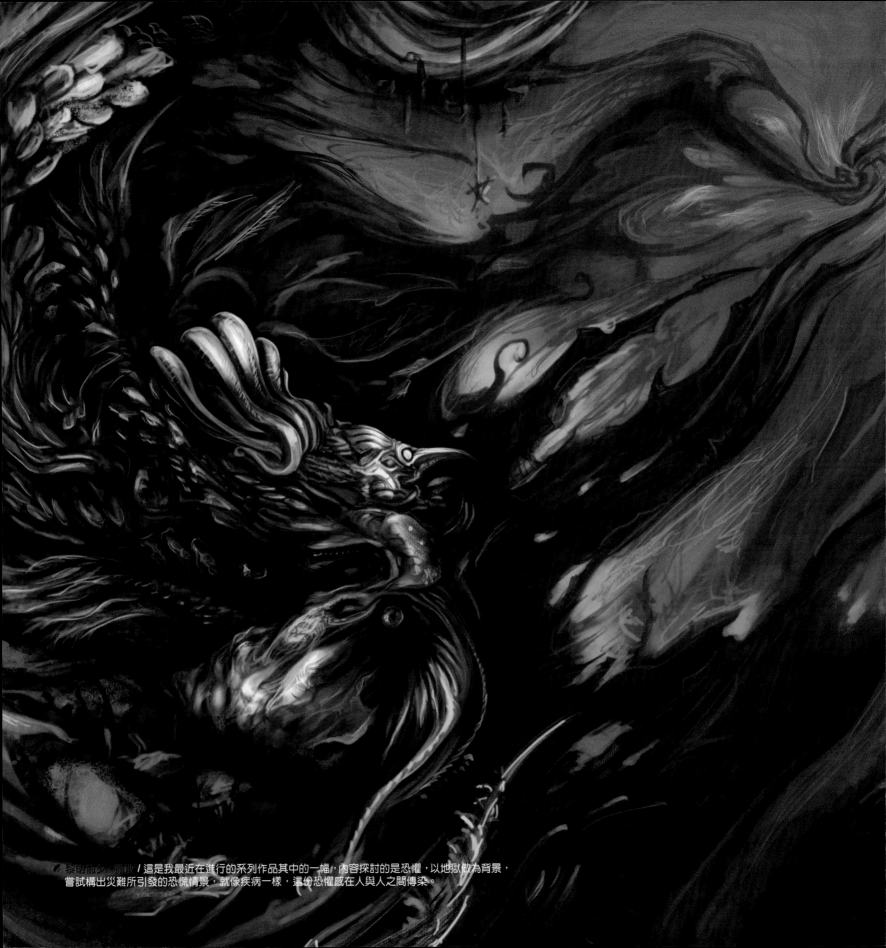

黎明前多⋯⋯⋯⋯ / 這是我最近在進行的系列作品其中的一幅，內容探討的是恐懼，以地獄做為背景，嘗試構出災難所引發的恐慌情景，就像疾病一樣，這份恐懼感在人與人之間傳染。

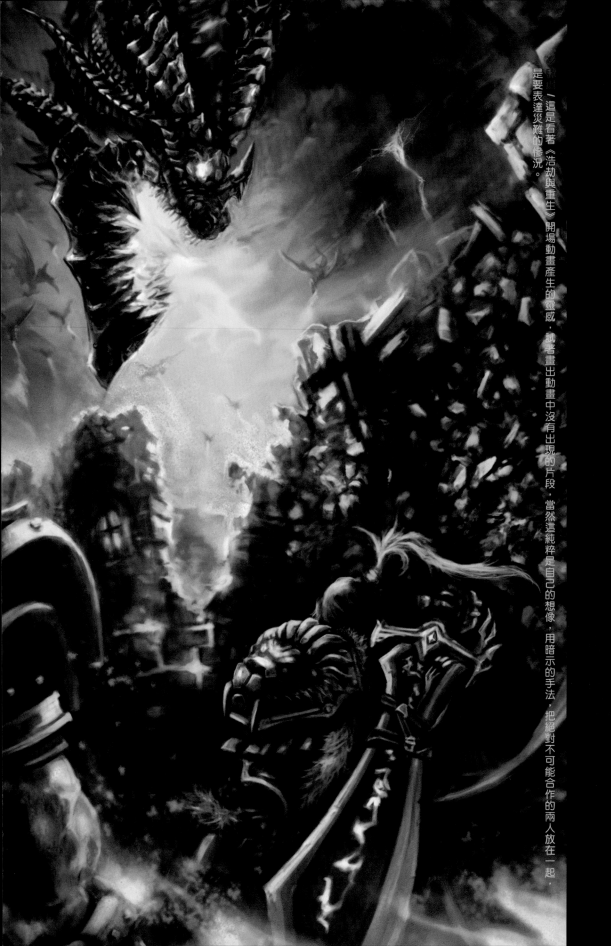

…DM其實是「Dream-Maker」的縮寫，
也就是「造夢者」的意思，因為覺得直接
使用有點拖泥帶水才簡化成DM，而且也
比較有趣，總會有人把你的筆名跟傳單聯
想在一起。這個名子最早出現在大學時
期某作品的主題上，後來一直到接觸CG
後，嘗試在網路上發表作品時，才想到使
用這個名子作為筆名，也表示自己追逐夢
想的決心。

〈這是看著《浩劫與重生》開場動畫產生的靈感，試著畫出動畫中沒有出現的片段，當然這純粹是自己的想像，用暗示的手法，把絕對不可能合作的兩人放在一起，是要表達災難的慘況。

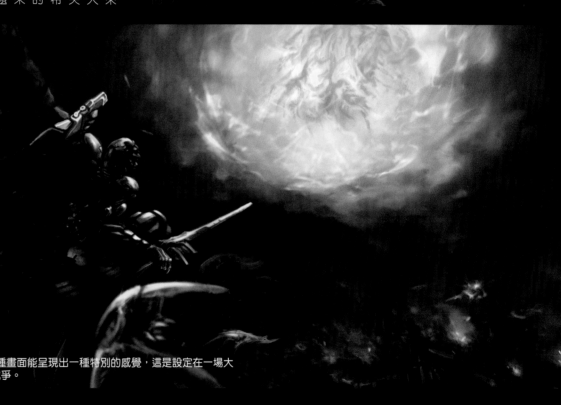

：魔獸在經歷這麼年後，故事隨之發展越來越豐富，然而回顧每個資料片，許多經典人物為了配合遊戲進度，一個接著一個消失了；如此龐大的構圖，在某些層面來說是希望具有紀念的意義，而這張作品不計構想的繪製。當我首次看到「正邪兩立」這主題時，魔獸爭霸三的劇情再次浮現出來，稍為了解魔獸劇情的玩家應該都知道，阿薩斯在劇中是一位非常悲涼的角色，也是我認為對於主題而言，最具代表性的人物，由此為方向，珍娜與索爾表現聯盟和部落的理性，再加上象徵真理的先知麥迪文，這些人物成了整幅作品的核心，每個角色都有自己的故事，就如同每位玩家一樣。事實上，本來曾一度打算要惡搞珍娜、索爾與阿薩斯這幾人的三角關係，像肥皂劇一般，描述阿薩斯因感情失敗而走上歧途，然後主題叫做「阿薩斯墮落的理由」。

/ 我非常喜歡畫這種大場景，總覺得這種畫面能呈現出一種特別的感覺，這是設定在一場大戰的最後，一位天使吸收戰爭的惡意，作為武器來結束戰爭。

就讀學校：嶺東科大視覺傳達設計研究所

曾參與的社團：合氣道社

其他：「地球都快滅亡了，你怎麼還不回去？」

類似這樣的調侃，經常可以從與 DM 熟識的朋友口中聽到，這也只能怪自己不是做一些令人匪夷所思的事，就是在奇怪的時間沉浸在自己的世界裡，或許心中住著一位長不大的小孩吧，我永遠都在找尋有趣的東西。

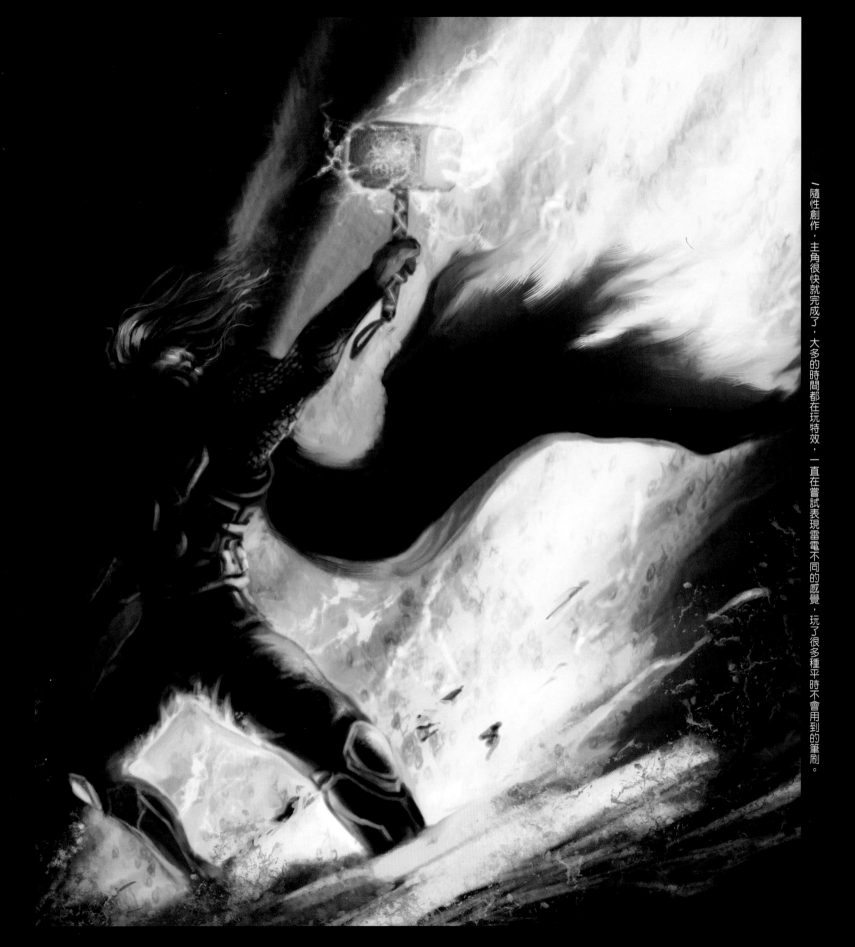

隨性創作，主角很快就完成了，大多的時間都在玩特效，一直在嘗試表現雷電不同的感覺，玩了很多種平時不會用到的筆刷。

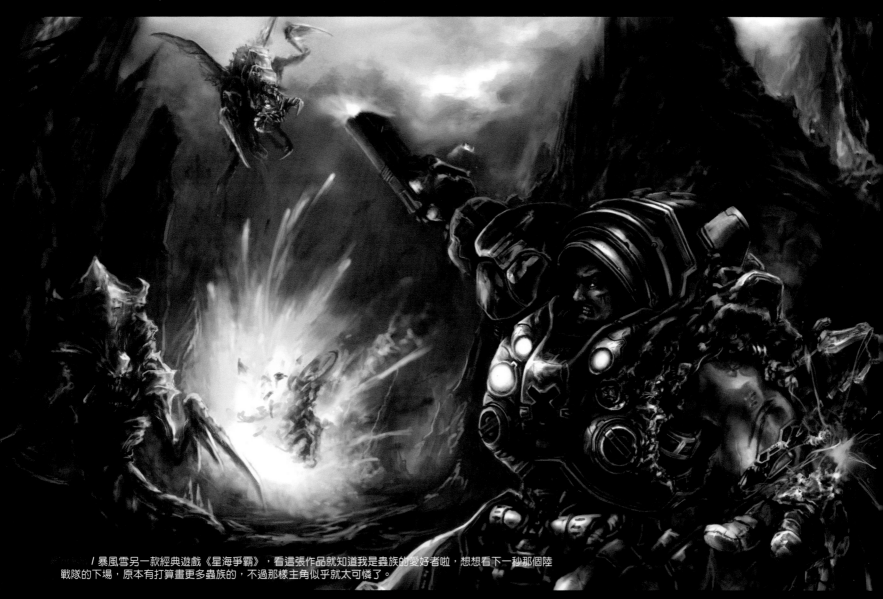

/ 暴風雪另一款經典遊戲《星海爭霸》，看這張作品就知道我是蟲族的愛好者啦，想想看下一秒那個陸
戰隊的下場，原本有打算畫更多蟲族的，不過那樣主角似乎就太可憐了。

：是的，也可以說：曾經是的。最初是因
為玩過了魔獸爭霸，非常喜歡這系列的故
事與風格，因此早在《魔獸世界》封測之
前，便一直期待著這款遊戲，測試的時候
是在聯盟，後來沒多久發現自己的專題指
導老師也在玩，就與幾位朋友一起跳到了
部落方，選了一隻牛人薩滿，然後玩一段
時間，這是自己玩魔獸最久的時期；後來
因為許多原因，停了好一陣子，再回來的
時候，又跟著自己的老師跑到了聯盟，但
從那時開始，帳號就與自己的弟弟共用，
不過幾乎都快變成他的了，因為真正自己
玩的時間非常的少，偶爾才會上去打打戰
場，主要的角色是死亡騎士。目前市面上
的網路遊戲，個人認為遊戲模式差異不
大，缺乏特色，所以並沒有特別吸引我
的。

進入相關行業是我的目標，雖然曾經與出版
社、廠商合作過，但現在仍是研究生的身分，
而今且年開始也已經暫時不再主動接案，專心
以論文研究為主了。

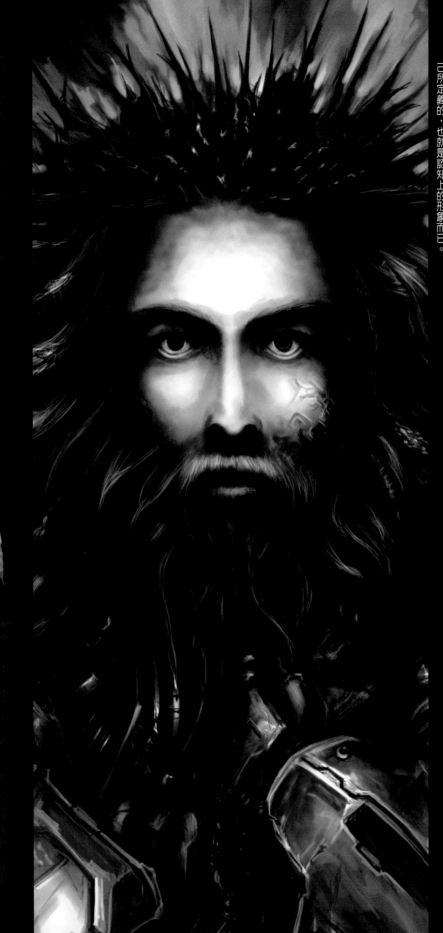

《這張作品議論的是「真實」，藉由我們對造物者的認知來表現，我們說造物者造人，但事實上完全相反，因為我們產生了「造物者」這樣的概念，而如此的意識是經由自己所定義的，也就是認知上的形象而已。

DM：我非常喜歡這類的文學作品，魔幻、奇幻或科幻皆是，其中像設定嚴謹的《龍騎士》或人物個性鮮明的《哈利波特》以及透析人性的《史蒂芬‧金》系列，都是我特別偏愛的作品，而比起遊戲或文學，我更熱愛電影，所以小說也常常是為了某部電影而去延伸閱讀，這也是為什麼我的作品常使用類似電影的表現手法；當然也有像《魔獸世界》這般，因為遊戲而接觸小說的情況，講到這個又讓我想抱怨，魔獸什麼時候才有電影啊？

DM：作品是創作者靈魂的另一種型態，藝術家透過創作來表達自己，那是最誠實的部分，如果注目的是我的作品，不論是誰，不管本身是否會畫圖，只要能從中找到一點共鳴，我都會非常開心。

初生之犢！虎年賀年卡，嘗試了不一樣的風格，主要想表現出一種衝突感，老虎的神情花了我不少的功夫。順便一提，那隻小的不是老虎是貓，同學家養的黃金美短，牠可是我畫這張圖的靈感來源。

庚寅年

虎

2010 HAPPY NEW YEAR

就如同許多學生一樣，從有印象開始我就喜歡在書本上亂塗亂畫，國中畢業前每個人為了聯考，絲毫不敢怠慢的聽課；而班上那個不知死活還在塗鴉，的人就是我。好像是早已注定好的，或許畫圖是自己與生俱來的本能，只是過去一直沒有意識到，大學時期主修景觀設計，雖然也是在畫圖，但與現在的創作於本質上相差甚遠，而那個亂塗鴉的習慣，就成了一個契機。畢業前我在一間事務所裡實習，由於該公司的設計師都習慣獨立作業，因此能夠幫忙的地方也就不多，我就開始替自己找些事情來做，沒想到這份無聊，卻成了自己人生轉折的關鍵，也真正開始了插畫的創作。

最初只是想嘗試著用電腦將以前的手稿上色，由於時間很充裕，即使滑鼠上色的效率非常緩慢，還是完成了作品，當時我厚著臉皮把作品放上《巴哈姆特》的繪圖討論版，依稀記得版友們也很客氣，還有人熱心的提供許多資料讓我參考，其中許多 speed painting 的示範影片，我看了以後便依樣畫葫蘆試著去畫，不過當下蠻挫折的，心想　　為什麼看他畫起來那麼簡單，而我畫起來卻這麼困難　　　然而，這樣的技法卻讓我感受到畫圖另一種樂趣　　之後一有空便不斷的畫圖，公司的滑鼠還一　　　玩到故障。因為累了，感到了疲倦，因此重新挖掘　　　新的道路，這段時間思考了很多事情，然後我不管許多人的質疑跟反對，改變了我原本的計劃，為了能就近顧到家裡，就在自家附近找了間學校繼續進修，以彌補我在這方面缺乏的地方。很幸運的我被錄取了，在正式進入研究所的生活前，我遇上幾位優秀的老師，補足了我自學電繪時產生的零碎缺口，也慶幸自己的能在一位具有傳統藝術背景，實力雄厚的老師指導下學習，我開始學習素描、油畫等基礎，相較於許多畫家，我幾乎是倒著學習，然而在經歷這麼多以後，思緒反而令人意外的清晰。

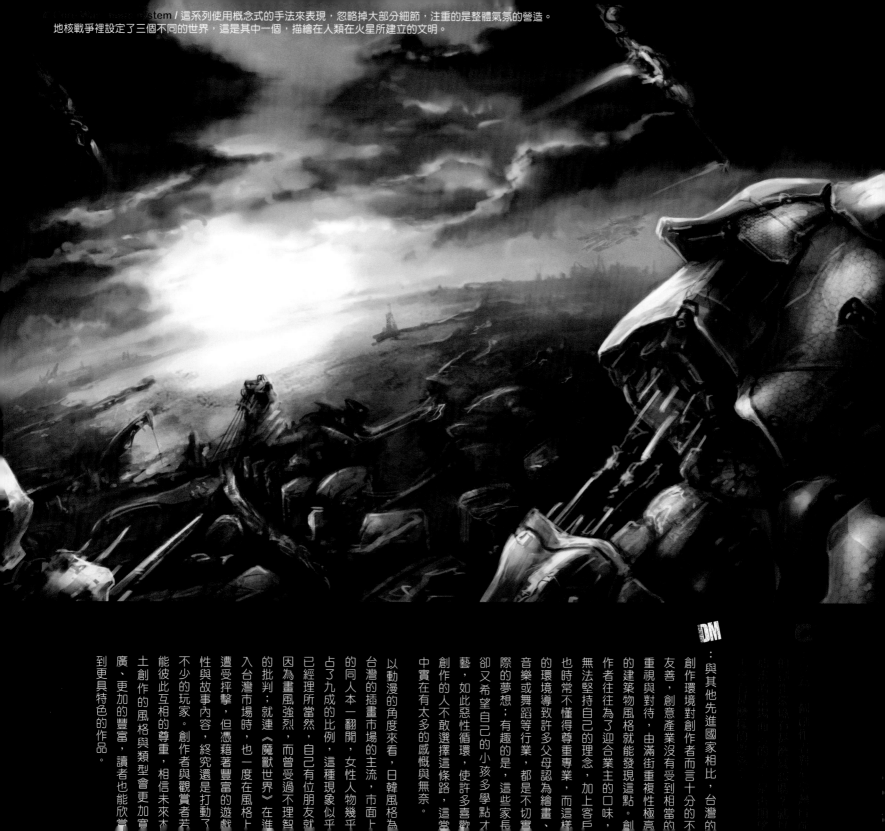

為 Earth War : sewer system / 這系列使用概念式的手法來表現，忽略掉大部分細節，注重的是整體氣氛的營造。
地核戰爭裡設定了三個不同的世界，這是其中一個，描繪在人類在火星所建立的文明。

DM：與其他先進國家相比，台灣的創作環境對創作者而言十分的不友善，創意產業沒有受到相當的重視與對待，由滿街重複性極高的建築物風格就能發現這點。創作者往往為了迎合業主的口味，無法堅持自己的理念，加上客戶也時常不懂得尊重專業，而這樣的環境導致許多父母認為繪畫、音樂或舞蹈等行業，都是不切實際的夢想；有趣的是，這些家長卻又希望自己的小孩多學點才藝，如此惡性循環，使許多喜歡創作的人不敢選擇這條路，這當中實在有太多的感慨與無奈。

以動漫的角度來看，日韓風格為台灣的市場的主流，市面上的同人本一翻開，女性人物幾乎占了九成的比例，這種現象似乎已經理所當然，自己有位朋友就因為畫風強烈，而曾受過不理智的批判；就連《魔獸世界》在進入台灣市場時，也一度在風格上遭受抨擊，但憑藉著豐富的遊戲性與故事內容，終究還是打動了不少的玩家。創作者與觀賞者若能彼此互相的尊重，相信未來本土創作的風格與類型會更加寬廣、更加的豐富，讀者也能欣賞到更具特色的作品。

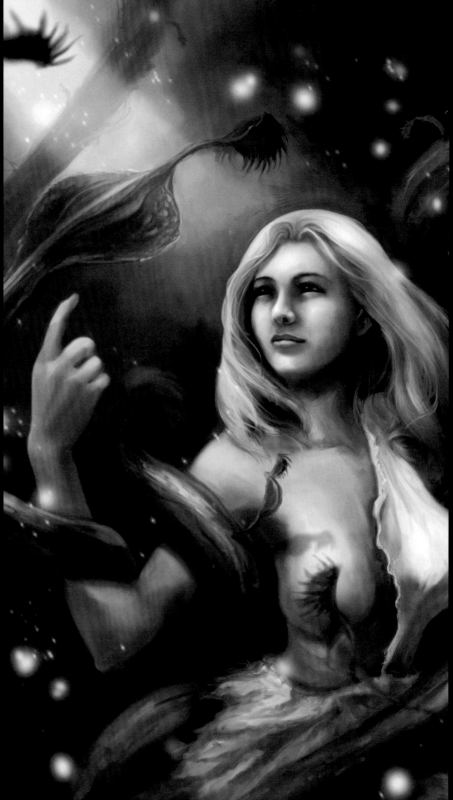

吃的本質就在於維持生命，圖中表現一個哺育情景，並以蛇的姿態來暗示無盡的貪婪，話說自己也曾養過捕蠅草，很有趣的一種植物。

目前已知的恐懼有三種型態，一種是因應環境而產生的本能反應，另一種由經驗及制約所引發，還有一種則是對於不一至的事物所產生，也就是未知的恐懼，即作品的主題，述說的是創世論產生的原因。

分裂理論 / 人的定義是什麼？倘若一個機械具有相對應的條件，能否能將它視為人？在這樣的質疑下畫出了這個作品，畫面中是靈魂在類似儀式的手術中被抽離。

一、在看過變形金剛後所練習的作品，我非常喜歡這次的新角色—震盪波，以及他的大蟲。已經畫習慣這樣的場面了，所以畫起來很輕鬆也很快，比較困難的部分是大蟲的造型，必須在複雜的金屬堆中找到一個主體性。

**DM**：我們無法預料在人生中自己接下來會遇上什麼樣的驚喜，就像繪畫從那天開始突然出現在自己的生命中一樣。或許未來會嘗試進入相關行業工作，幾年後待能力更成熟時繼續做個soho族，不論再碰上怎樣的變化，我仍會朝著自己的目標走下去。

**DM**：恐懼永遠是恐懼本身，許多認為困難的事情也不是真正困難，只是自己過度想像罷了，不需要去害怕擔心，放手一搏吧！

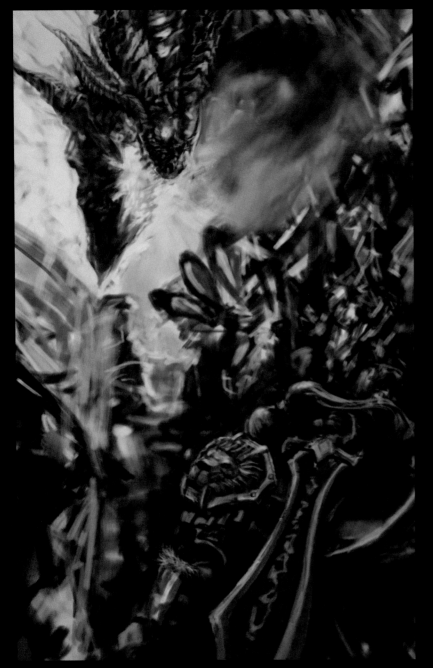

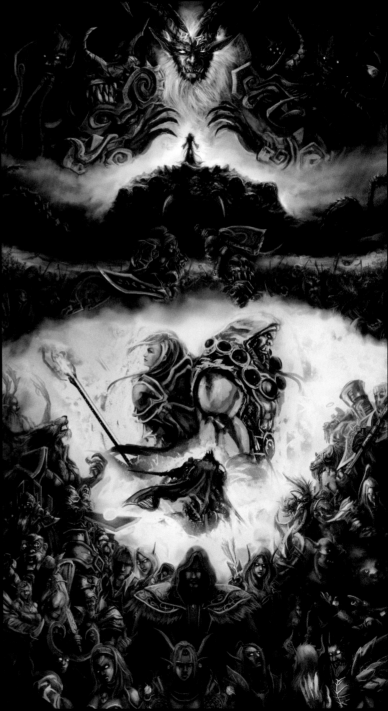

個人網頁：
http://home.gamer.com.tw/atriend
http://facebook.com/fbdmc
其他：
msn: atriend@hotmail.com

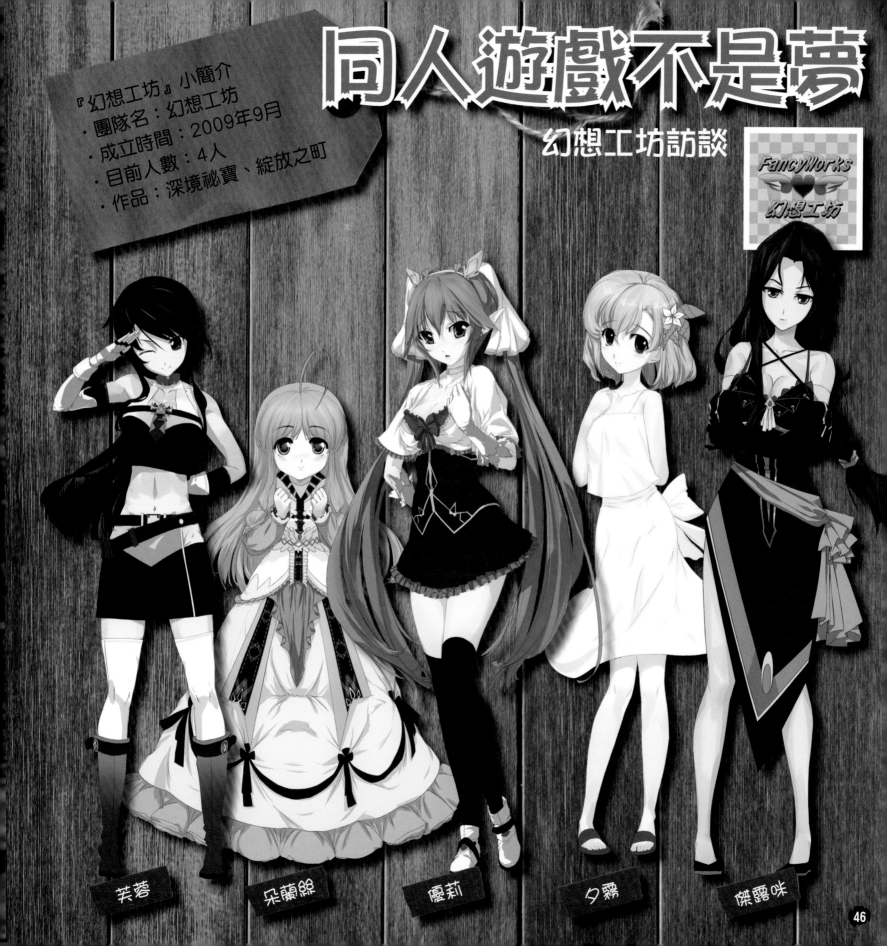

# 同人遊戲不是夢

幻想工坊訪談

『幻想工坊』小簡介
・團隊名：幻想工坊
・成立時間：2009年9月
・目前人數：4人
・作品：深境祕寶、綻放之町

FancyWorks
幻想工坊

芙蓉　　　朵蘭絲　　　優莉　　　夕霧　　　傑露咪

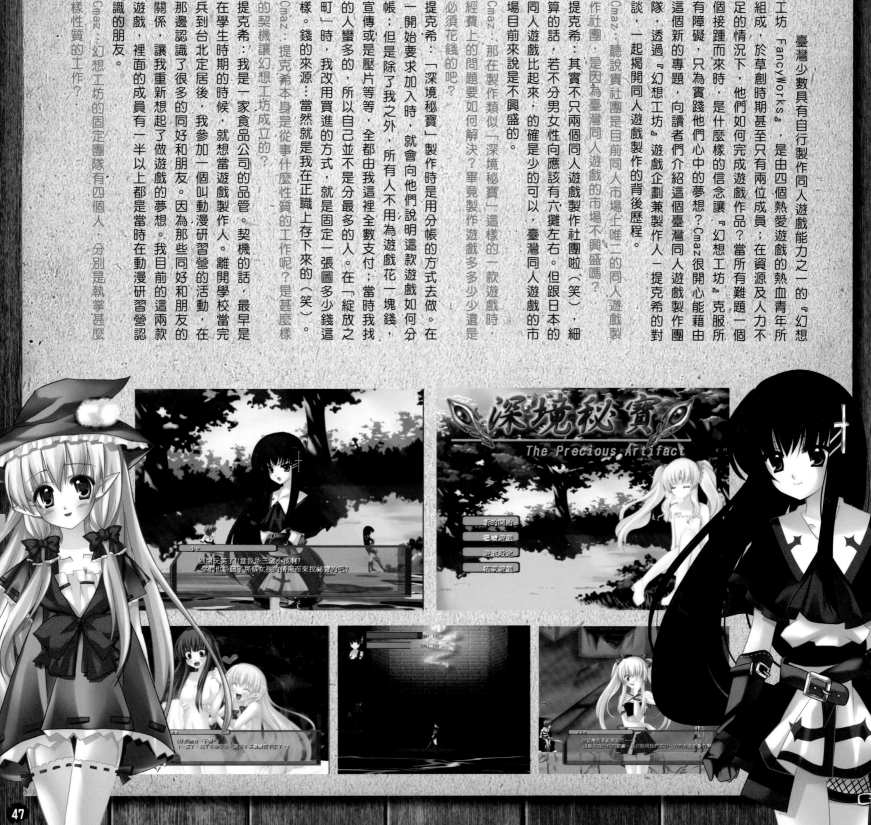

臺灣少數具有自行製作同人遊戲能力之一的『幻想工坊 FancyWorks』，是由四個熱愛遊戲的熱血青年所組成，於草創時期甚至只有兩位成員；在資源及人力不足的情況下，他們如何完成遊戲作品？當所有難題一個個接踵而來時，是什麼樣的信念讓『幻想工坊』克服所有障礙，只為實踐他們心中的夢想？Cmaz很開心能藉由這個新的專題，向讀者們介紹這個臺灣同人遊戲製作團隊，透過『幻想工坊』遊戲企劃兼製作人一提克希的對談，一起揭開同人遊戲製作的背後歷程。

Cmaz：聽說貴社團是目前同人遊戲的市場上唯二的同人遊戲製作社團，是因為臺灣同人遊戲的市場不興盛嗎？

提克希：其實不只兩個同人遊戲製作社團啦（笑），細算的話，若不分男女性向應該有六攤左右。但跟日本的同人遊戲比起來，的確是少的可以，臺灣同人遊戲的市場目前來說是不興盛的。

Cmaz：那在製作類似「深境秘寶」這樣的一款遊戲時，經費上的問題要如何解決？畢竟製作遊戲多多少少還是必須花錢的吧？

提克希：「深境秘寶」製作時是用分帳的方式去做。在一開始要求加入時，就會向他們說明這款遊戲如何分帳；但是除了我之外，所有人不用為遊戲花一塊錢，宣傳或是壓片等等，全都由我這裡全數支付；當時我找的人蠻多的，所以自己並不是分最多的人。在「綻放之町」時，我改用買進的方式，就是固定一張圖多少錢這樣。錢的來源就是我在正職上存下來的（笑）。

Cmaz：提克希本身是從事什麼性質的工作呢？是甚麼樣的契機讓幻想工坊成立的？

提克希：我是一家食品公司的品管。契機的話，最早是在學生時期的時候，就想當遊戲製作人。離開學校當完兵到台北定居後，我參加一個叫動漫研習營的活動，在那邊認識了很多的同好和朋友。因為那些同好和朋友的關係，讓我重新想起了做遊戲的夢想。我目前的這兩款遊戲，裡面的成員有一半以上都是當時在動漫研習營認識的朋友。

Cmaz：幻想工坊的固定團隊有四個人，分別是執掌甚麼樣性質的工作？

深境秘寶
The Precious Artifact

新的開陷
繼續遊戲
遊戲設定
結束遊戲

提克希：我的話，是除了繪圖、程式、音樂以外什麼都做的雜工（笑），也就是整合團隊、製作遊戲和劇本撰寫的人。かつや（Katuiya）是我這邊的美術，目前他是白天工作晚上讀夜間部，很辛苦的一個夥伴。阿修是編曲，目前在日本工作，所有的連絡都只能靠MSN來聯繫。JAY負責網頁和遊戲特效，是我來台北後第一個認識的朋友。這四個人⋯⋯都有一個共通點，就是本身也很愛玩遊戲。在現實壓力下，雖然不知道是否會跟我走到最後，但他們都是很有心而且能力也都不錯的人，很希望能跟他們一直合作下去。

Cmaz：臺灣好像不像日本有如此成熟的同人遊戲銷售管道，某種程度上會不會造成很大的困擾？

提克希：困擾可以說是非常大，主要是連同人場都還不太注意到我們這一塊，銷售管道就更不用說了。目前我和朋友都在努力開發新的管道，不論是網路銷售平台，還是實體店面。

Cmaz：會考慮將社團慢慢發展成本業嗎？如果不的話是為什麼？如果是的話，還有多少的障礙必須克服？

提克希：是非常希望能把幻想工坊發展為本業，畢竟是我的夢想。要外包的方式去弄，成本上還沒那麼高；但如果是人，怎樣找到合適的人，需要的管理和溝通是一件相當不容易的事。所以我一直希望我的夥伴。我個人認為，只有做出有趣的遊戲，才是讓遊戲製作團隊，長久存活並被人記住的條件。

Cmaz：2011年暑假推出的「綻放之町」是一款成人向的遊戲，期望中的市場反應會是如何呢？

提克希：這款遊戲比較有早期成人遊戲的感覺，所著重的並非H。我期望玩家能和女性角色在遊戲與劇情中互動，一起努力往目標前進，在努力的過程中患難見真情，進而戀愛、兩人終能因相愛而結合。為了做到這點，這款遊戲在劇本方面真的下了很大的工天。先發版的部份就已經可以玩的很遠了。就是期望這款遊戲能讓玩家體會到我們團隊所花下的苦心，並覺得「綻放之町」是款有趣的遊戲。

## 『幻想工坊』遊戲製作流程大揭密！

一、撰寫企劃書

企劃書的主要作用是與其他夥伴溝通，因此建議不要寫的太雜，主要把遊戲的想法、流程、類型、系統及劇情大綱在企畫書中說明，而遊戲該有的元素⋯系統、介面、開發時間表、圖素以及音樂等，設計好後用易懂的方式撰寫在企畫書中。

二、找尋夥伴

若本身有長期合作的夥伴或業界就不用另外找人；不過目前來說同人遊戲團隊較少，要找人也相對困難。『幻想工坊』目前雖有幾個長期合作的夥伴，但因人數不多，所以每次製作遊戲時都要外包找人或跟其他團隊合作。

三、遊戲發表會

遊戲發表會的目的，是為了讓大家瞭解遊戲宗旨、開會時間、合作方式、個人進度、遊戲完成時間。若夥伴對遊戲有什麼要求或是問題都可以當天解決。

四、草圖階段

人物畫師先對登場人物畫線稿和顏色指定，不合理的圖，例如怪物或敵人，一樣先畫線稿或建大概的模子。物件美術可先處理主要人物以外的部分就做修改。特效師要先針對該遊戲撰寫引擎和編輯器。程式師要先針對該遊戲撰寫引擎和編輯器。

# 綻放之町開發中畫面

提克希（右）與Jay（左）

五、α版誕生

人物畫師最少要先把主角群的人設完成，主角的物件做好時，即可開始測試遊戲。在正式放進遊戲前，美術設計的圖得由程式調整到企劃所需的大小及樣式，主要角色調整的差不多時，配上一些敵人就可以先製作出α版的遊戲。這個時期也可以開始製作試玩版

六、β版誕生

人物畫師需專心處理其他人物的人設，如果還有其他會出現的人物物件，例如BOSS級敵人，就要優先繪製該人物的人設。人設結束後如果有CG圖就最後再繪製，其他人也專注在時間表上的成品。企劃需要開始對遊戲進行平衡度調整、關卡設計等等。

七、與bug的戰鬥

此時如果夥伴還有成品尚未完成，就差不多要催稿了。遊戲企劃要把關卡和平衡度調整完成，若遊戲關卡有缺少的物件可先找暫用物件，等成品出來後再換進遊戲中。遊戲正式開始測試時，會出現一堆自己想都沒想到的bug。成員中如果有人電玩功力不差的話，我都會請他一起來測試。

# Painter!!

繪師搜查員 ＆ 繪師發燒報

兔姬　　　九夜貓　　　B.c.N.y　　　Nath　　　貓小渣

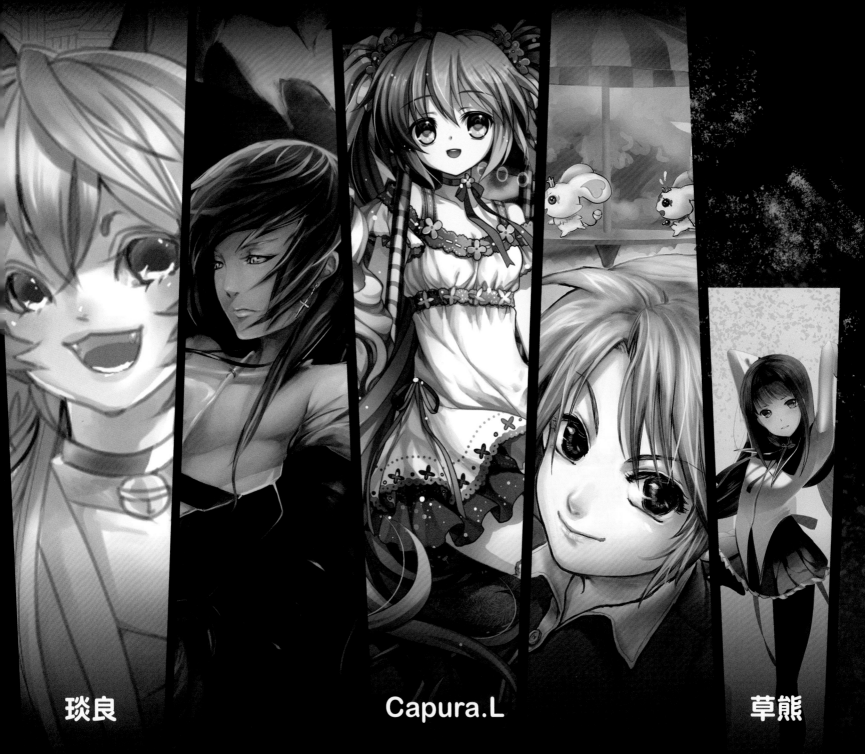

琰良　　　　　　　　Capura.L　　　　　　　草熊

　　　　Bamuth　　　　　　　　　　Jios

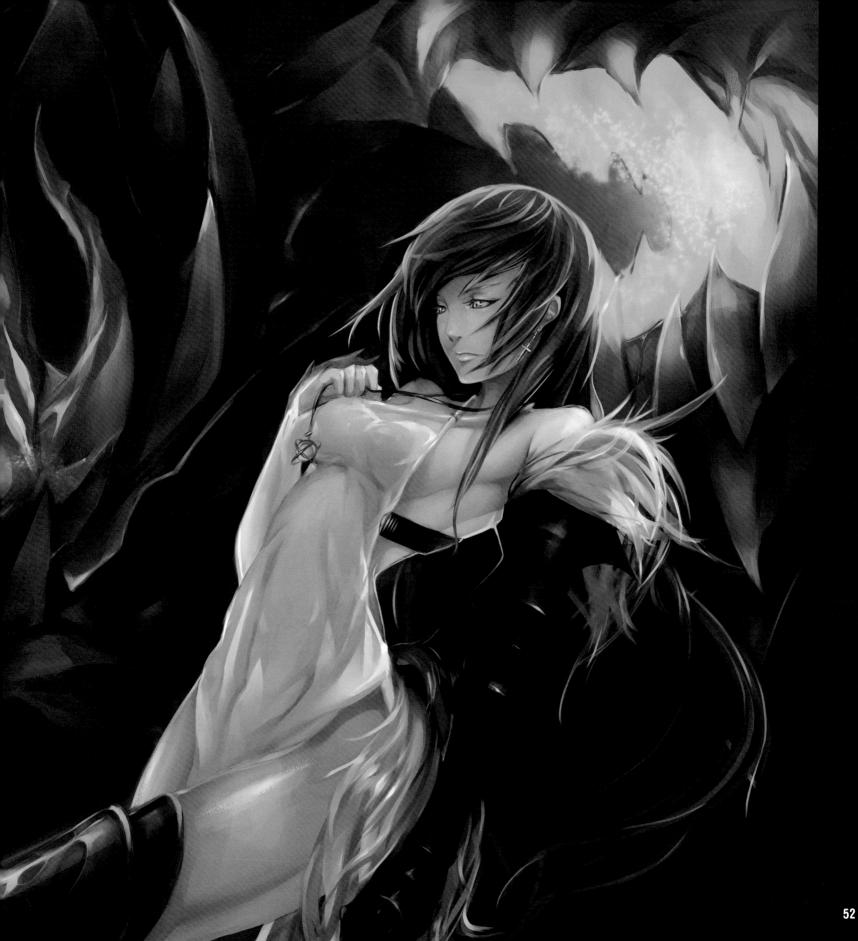

# BAMUTH

PIXIV FANTASIA V

## 個人簡介

**畢業 / 就讀學校：**復興商工
**曾參與的社團：**高中參加過漫研社
**其他：**目前就任某遊戲公司 2D 美術

## 繪圖經歷

一開始會接觸 ACG 是因為高中時的漫研社，那段時期剛好學習了傳統藝術，水彩油畫之類 之後又有參加社團，不過高中畢業後中斷了 CG 相關的學習，而大專走比較接近平面設計的方向，就這樣過了大概 2-3 年，偶然友人介紹進入鐵傲的圖聊，認識許多愛好畫圖的朋友，所以才又決定走這條路。希望實力能更精進，接近我所愛的大師們，例如鄭俊浩、金亨泰、沙村廣明。

## 繪師聯絡方式

**個人網頁：**http://bamuthart.blogspot.com/
http://www.plurk.com/bamuth

✍ **PFV 中期發表 /** 一樣是參加 PFV 活動所繪製的圖，在安排畫面的時候非常的苦手，個人喜歡白皙的膚色。

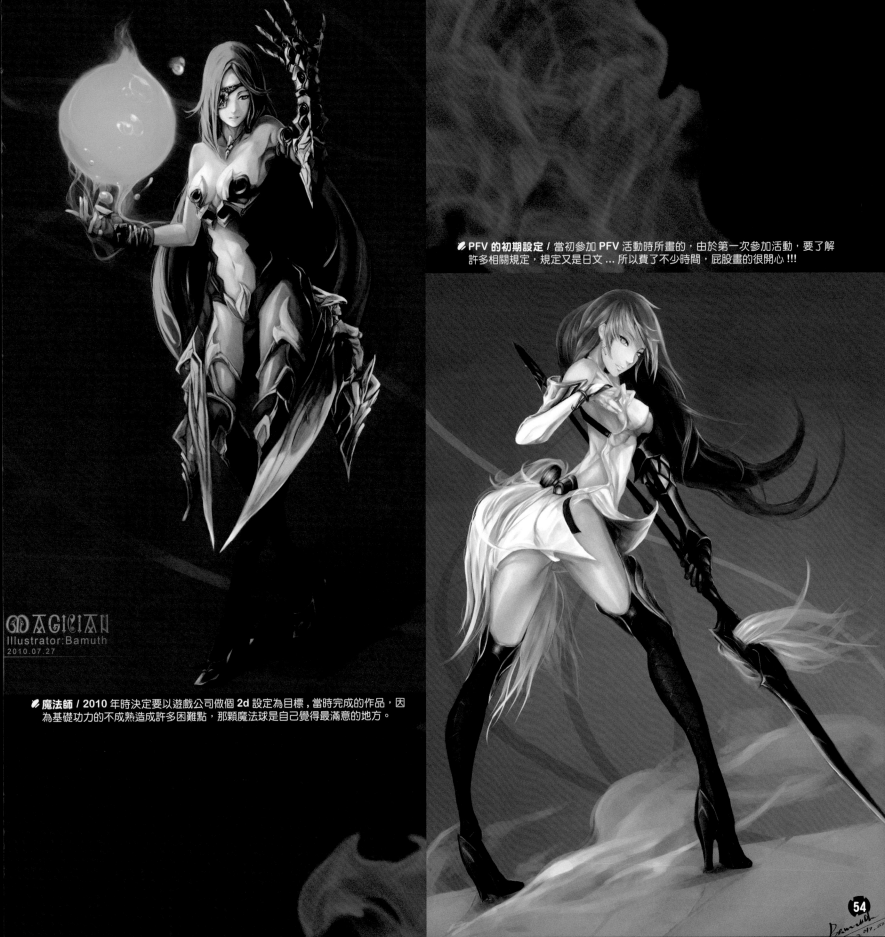

MAGICIAN
Illustrator:Bamuth
2010.07.27

✍ 魔法師 / 2010 年時決定要以遊戲公司做個 2d 設定為目標，當時完成的作品，因為基礎功力的不成熟造成許多困難點，那顆魔法球是自己覺得最滿意的地方。

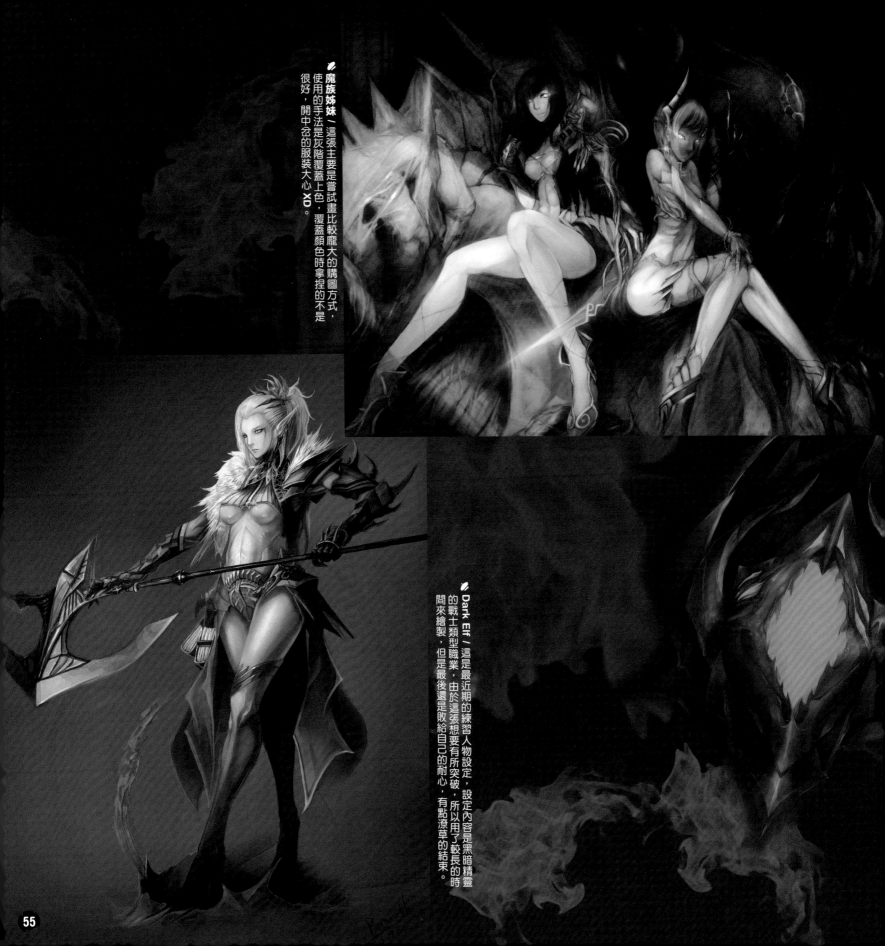

魔族姊妹／這張主要是嘗試畫比較龐大的購圖方式，使用的手法是灰階覆蓋上色，覆蓋顏色時拿捏的不是很好，開中岔的服裝大心 XD。

Dark Elf／這是最近期的練習人物設定，設定內容是黑暗精靈的戰士類型職業，由於這張想要有所突破，所以用了較長的時間來繪製，但是最後還是敗給自己的耐心，有點潦草的結束。

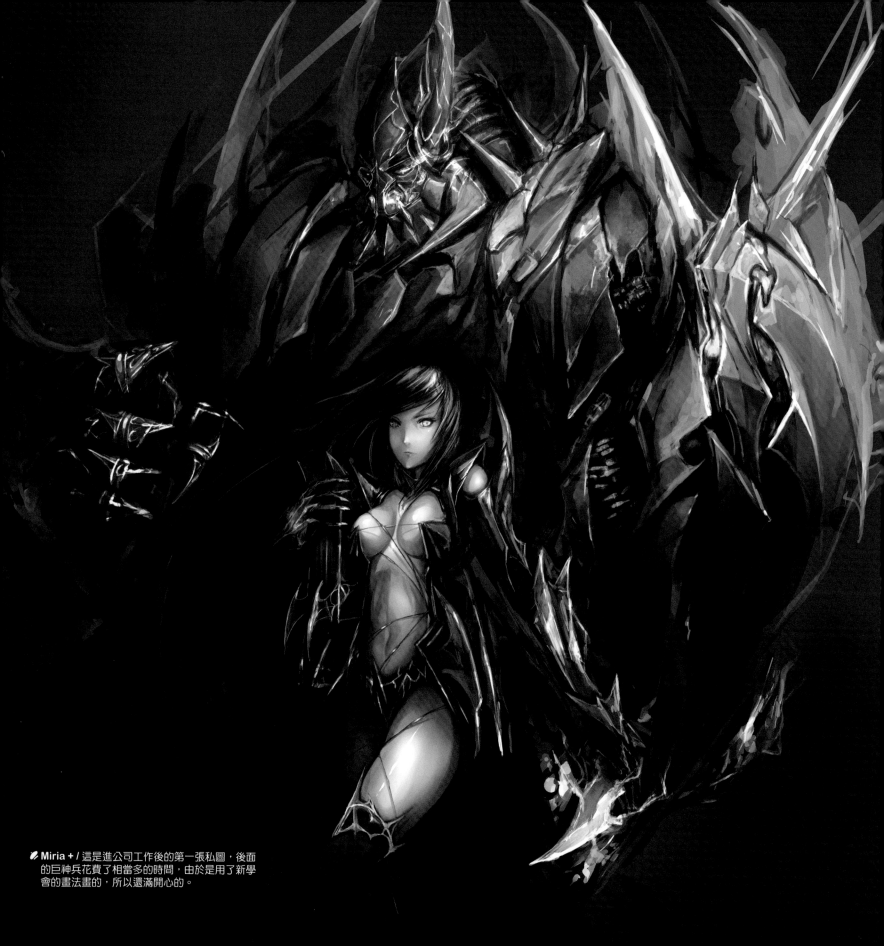

Miria + / 這是進公司工作後的第一張私圖,後面的巨神兵花費了相當多的時間,由於是用了新學會的畫法畫的,所以還滿開心的。

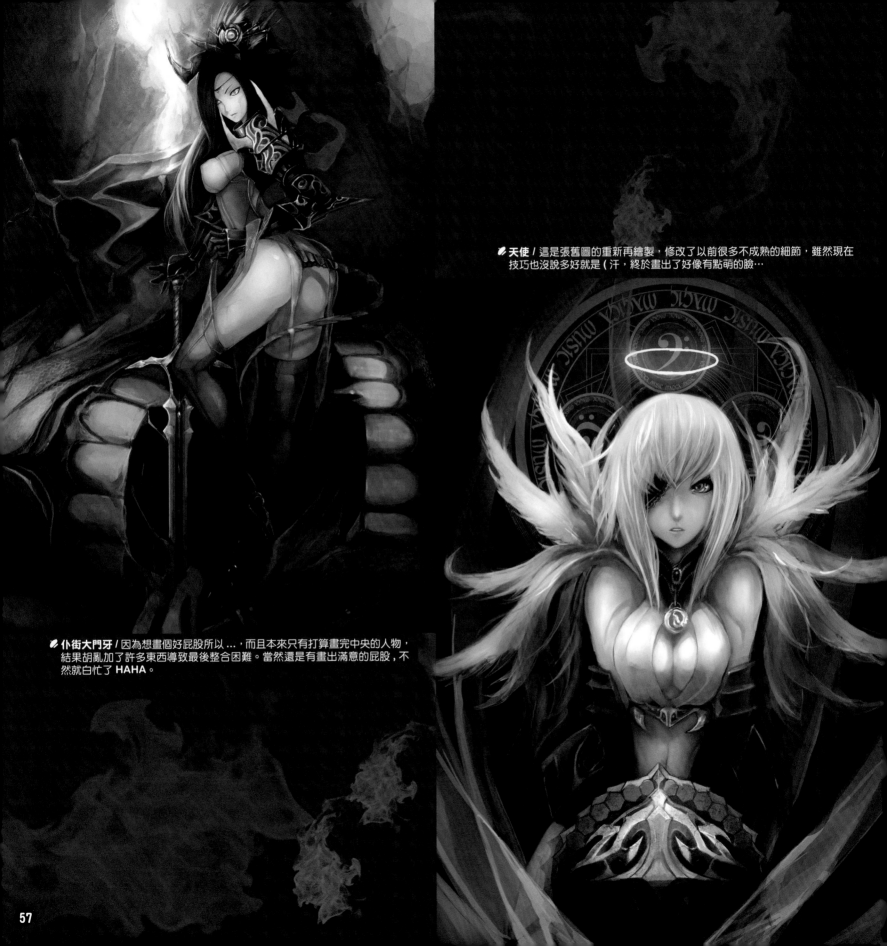

天使 / 這是張舊圖的重新再繪製，修改了以前很多不成熟的細節，雖然現在技巧也沒說多好就是 ( 汗，終於畫出了好像有點萌的臉⋯

仆街大門牙 / 因為想畫個好屁股所以 ⋯，而且本來只有打算畫完中央的人物，結果胡亂加了許多東西導致最後整合困難。當然還是有畫出滿意的屁股，不然就白忙了 HAHA。

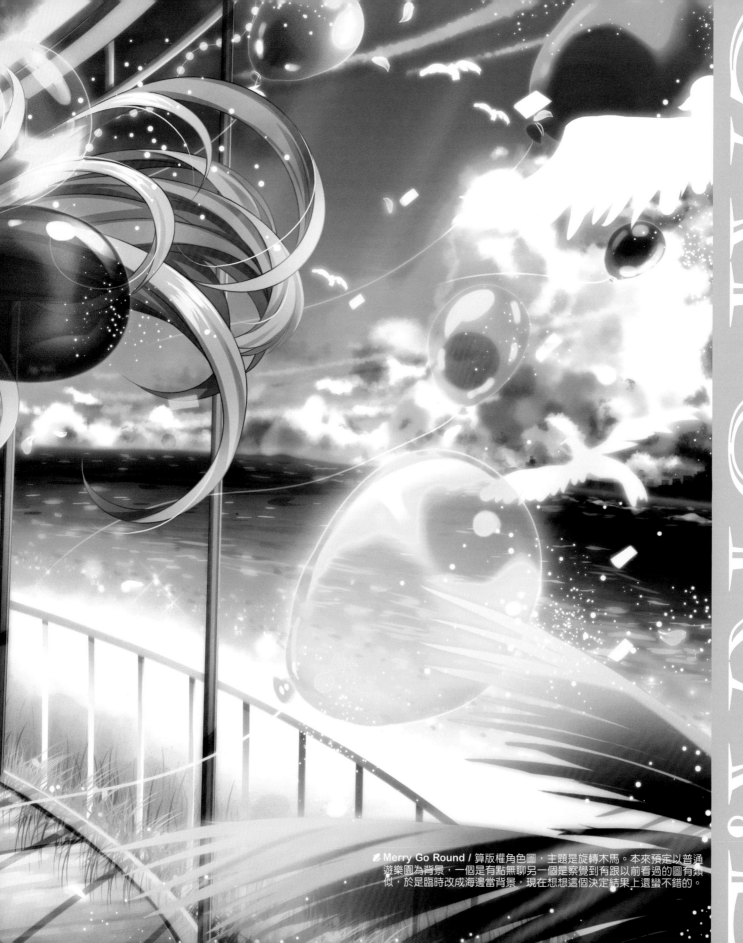

CAPURA.I

Merry Go Round / 算版權角色圖，主題是旋轉木馬。本來預定以普通遊樂園為背景，一個是有點無聊另一個是察覺到有跟以前看過的圖有類似，於是臨時改成海邊當背景，現在想想這個決定結果上還蠻不錯的。

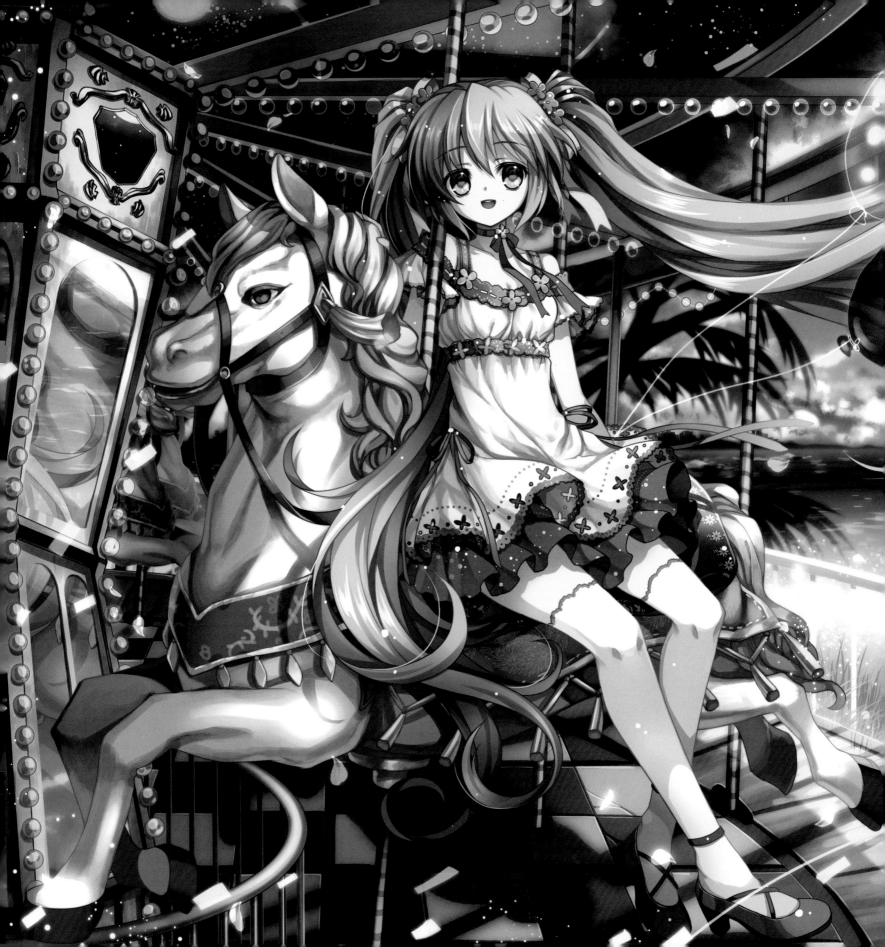

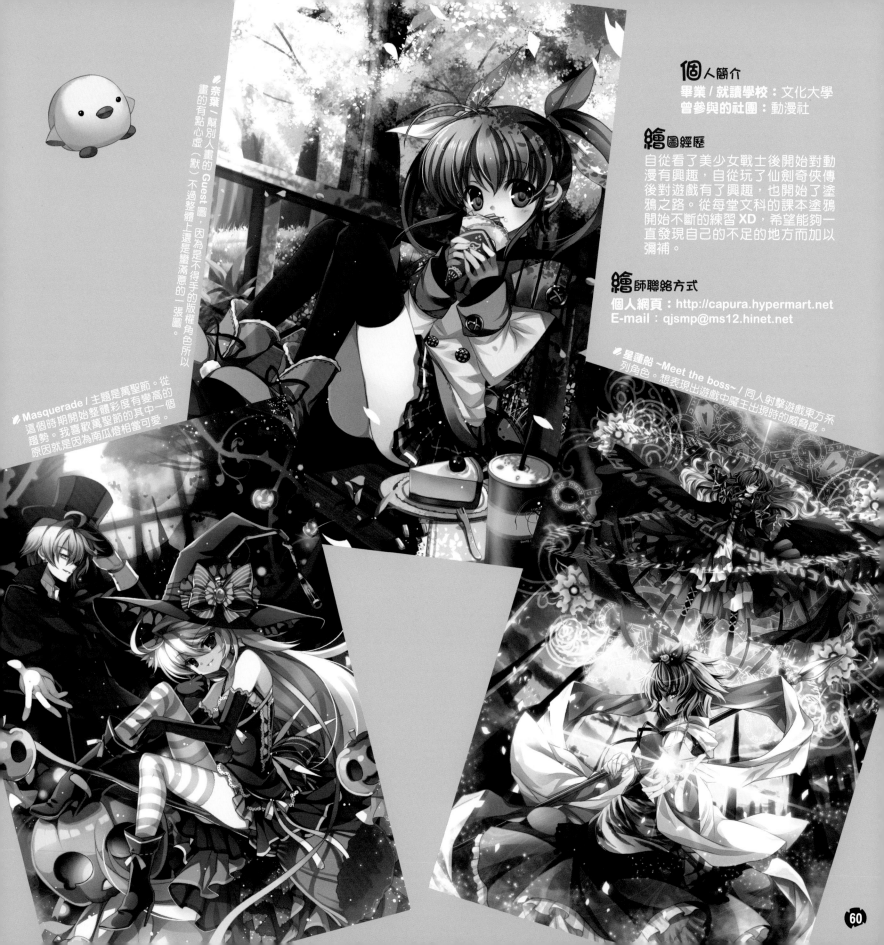

個人簡介

畢業／就讀學校：文化大學
曾參與的社團：動漫社

繪圖經歷

自從看了美少女戰士後開始對動漫有興趣，自從玩了仙劍奇俠傳後對遊戲有了興趣，也開始了塗鴉之路。從每堂文科的課本塗鴉開始不斷的練習 XD，希望能夠一直發現自己的不足的地方而加以彌補。

繪師聯絡方式

個人網頁：http://capura.hypermart.net
E-mail：qjsmp@ms12.hinet.net

奈葉，幫別人畫的 Guest 圖。因為是不得手的版權角色所以畫的有點心虛（默）不過整體上還是蠻滿意的一張圖。

Masquerade／主題是萬聖節。從這個時期開始整體彩度有變高的趨勢。我喜歡萬聖節的其中一個原因就是因為南瓜燈相當可愛。

星蓮船 ~Meet the boss~／同人射擊遊戲東方系列角色。想表現出遊戲中魔王出現時的威脅感。

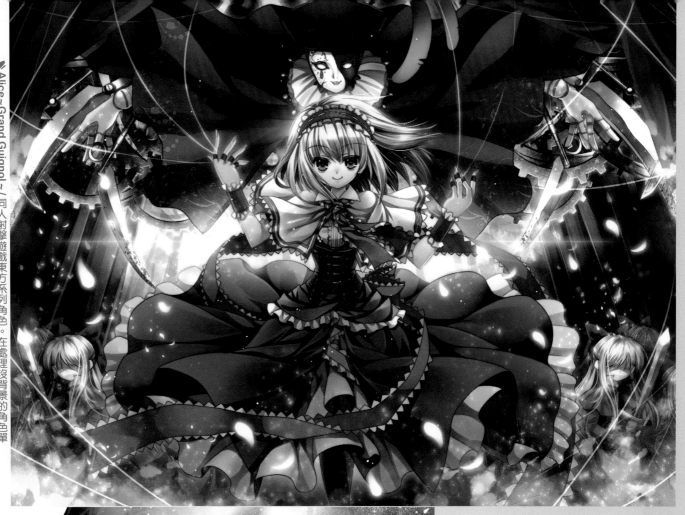

Alice～Grand Guignol～／同人射擊遊戲東方系列角色。在處理沒背景的角色單體圖時我會盡量畫畫比平常細一點。這張圖的紅色我還蠻喜歡的。

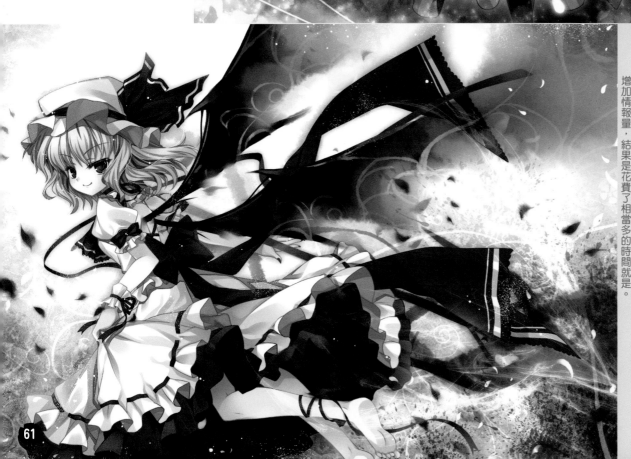

Remilia／某場同人本的封面。當時嘗試著在以角色為主的情況下試著增加情報量，結果是花費了相當多的時間就是。

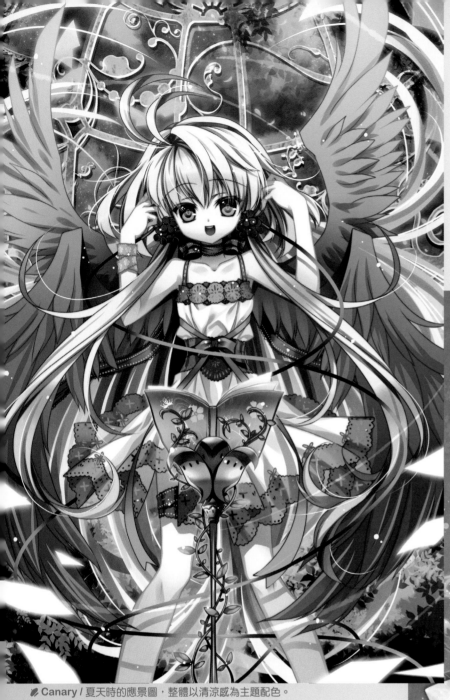

兔年快樂 / 作為 2011 年開始的賀圖。嘗試用跟平常不同的技法上色，
希望能營造出柔軟的感覺。

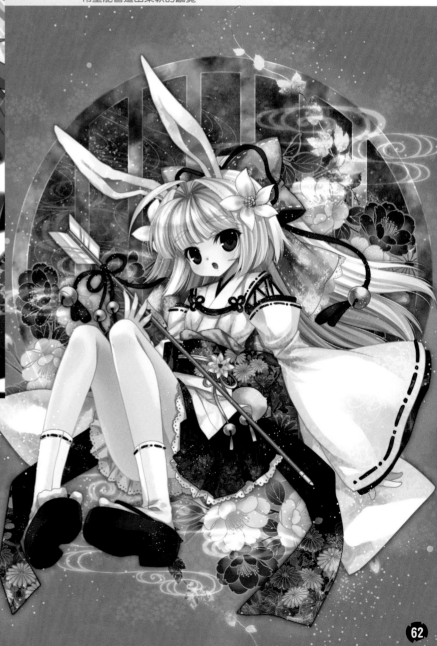

Canary / 夏天時的應景圖，整體以清涼感為主題配色。

**其**他資訊
**曾出過的刊物：**東方等版權插畫本，三本原創漫畫。
目前隸屬於同人社團 **C.S.Y Revolution**，還請多多指教
http://capura.myweb.hinet.net/CSY/index.htm

🖌 **Recollect /** 某場同人本的封面。當時嘗試著在以角色為主的情況下試著增加情報量，結果是花費了相當多的時間就是。

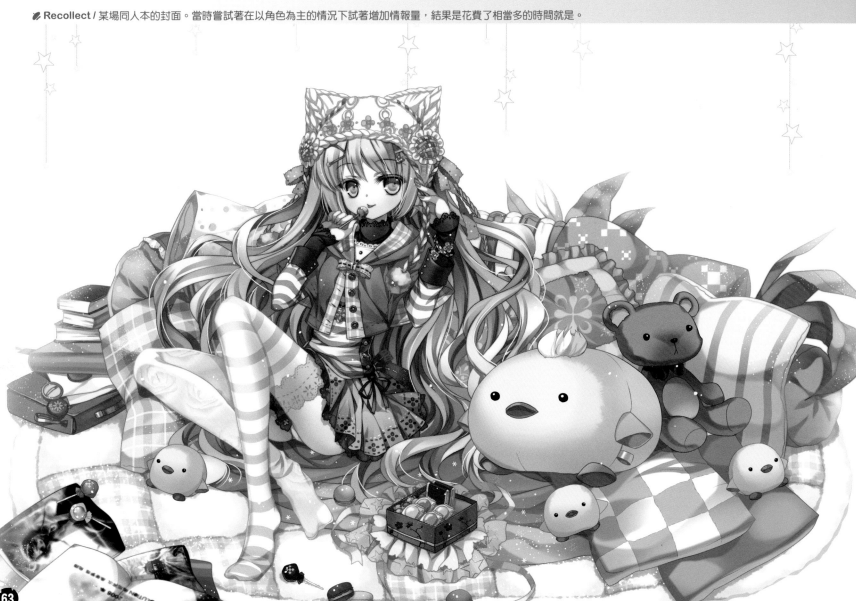

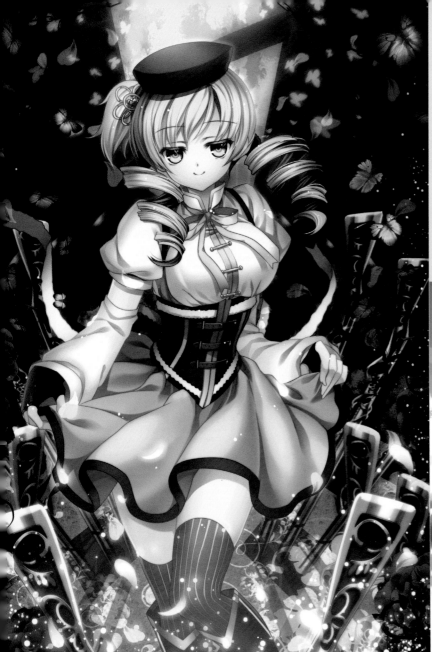

Summer Beach / 參加某投搞的圖。總之在畫時整個腦中就是 " 要畫的很可愛要畫的很可愛 "。

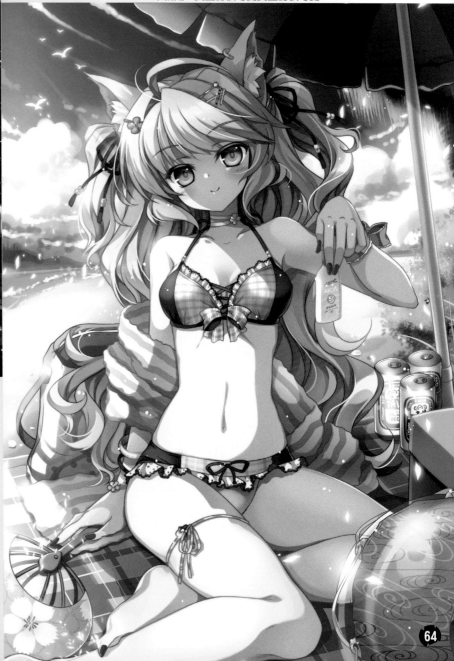

魔彈之舞～ Der Freischutz ～ / 標題是配合角色風格 ( 笑 )，今年動畫的版權角色，總之是希望能表現該角色的形象為主，加入了屬於她的元素，這次使用了平常不常用的上色法。

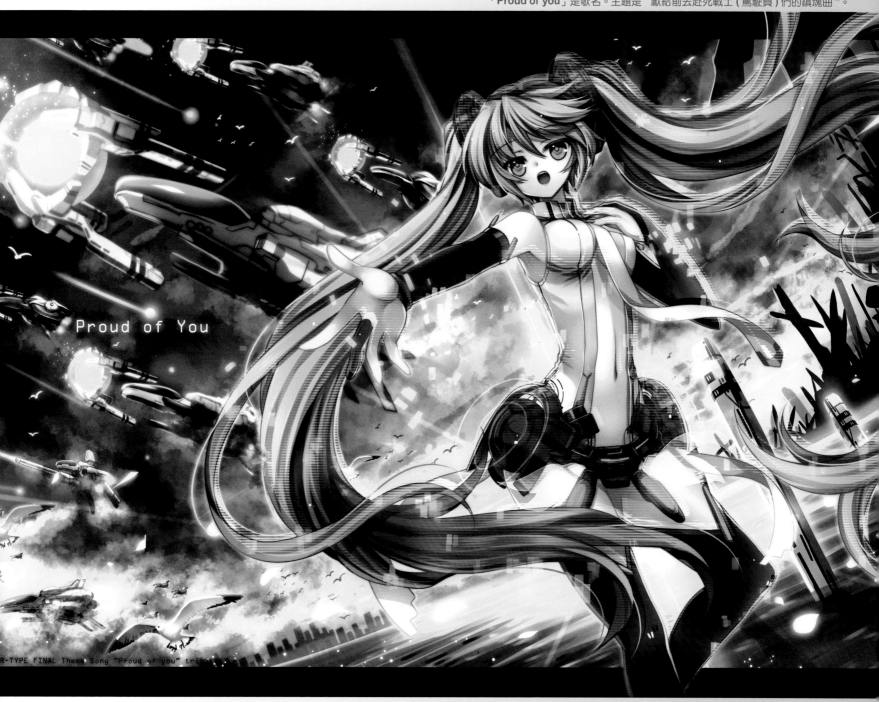

Proud of You

R-TYPE FINAL Theme Song "Proud of you" tri

# Nath

**個**人簡介

**畢業 / 就讀學校：**關豆門大學

**繪**圖經歷

剛開始畫圖的時間有點忘了，大概是幼稚園還是國小呢？小時後去過畫室學習過，也唸過美術科系…就這樣奇怪的，不知所以然的畢業了。退休後想賣雞排（？）大概吧，現在的工作太累了，而且也一直沒辦法做自己想做的事，工作上也似乎跟所謂的繪畫差距非常的遙遠。

**繪**師聯絡方式

http://www.plurk.com/Nath0905

**人魚 mermaid /** 那時候只是想畫一張比較有背景的圖，可是後來不知道為啥，又被我裁成這樣子了、嚴格來說，這張根本沒畫完阿，但是就這樣停筆了。當初一邊畫一邊想 畫圖前，似乎完全沒有照著本來的計畫走…結果就停頓在這個地方了。如果還有機會，會想再嘗試一次這樣的題材，不曉得會是怎麼樣的模樣了。

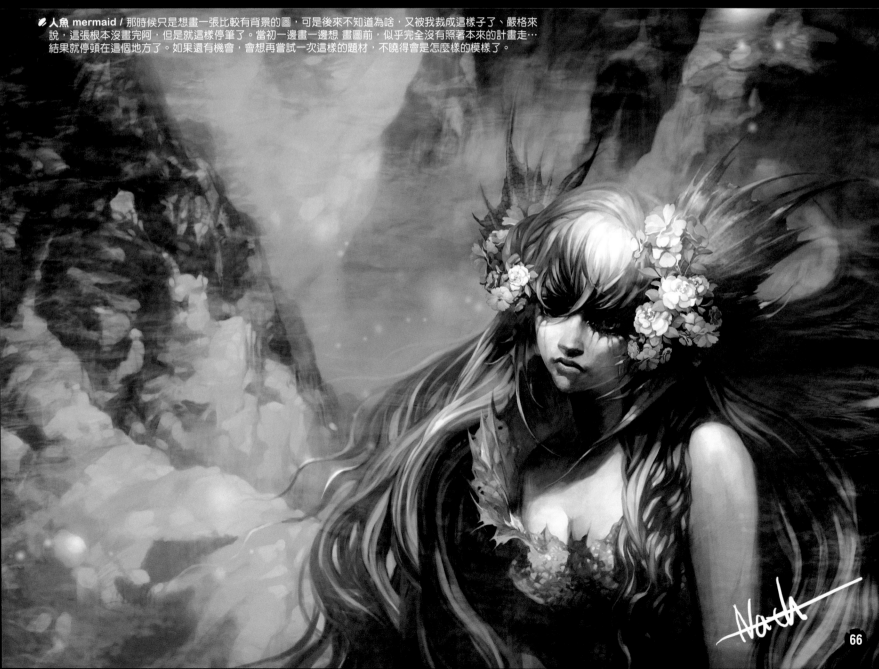

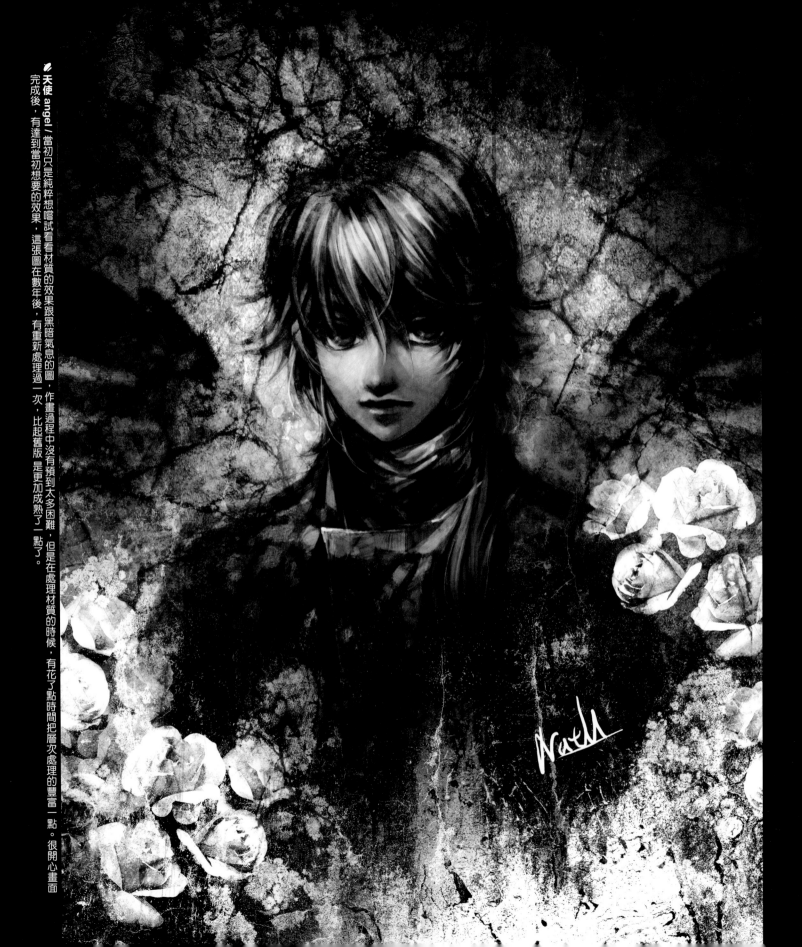

天使 angel／當初只是純粹想嘗試看看材質的效果跟黑暗氣息的圖，作畫過程中沒有預到太多困難，但是在處理材質的時候，有花了點時間把層次處理的豐富一點。很開心畫面完成後，有達到當初想要的效果，這張圖在數年後，有重新處理過一次，比起舊版，是更加成熟了一點了。

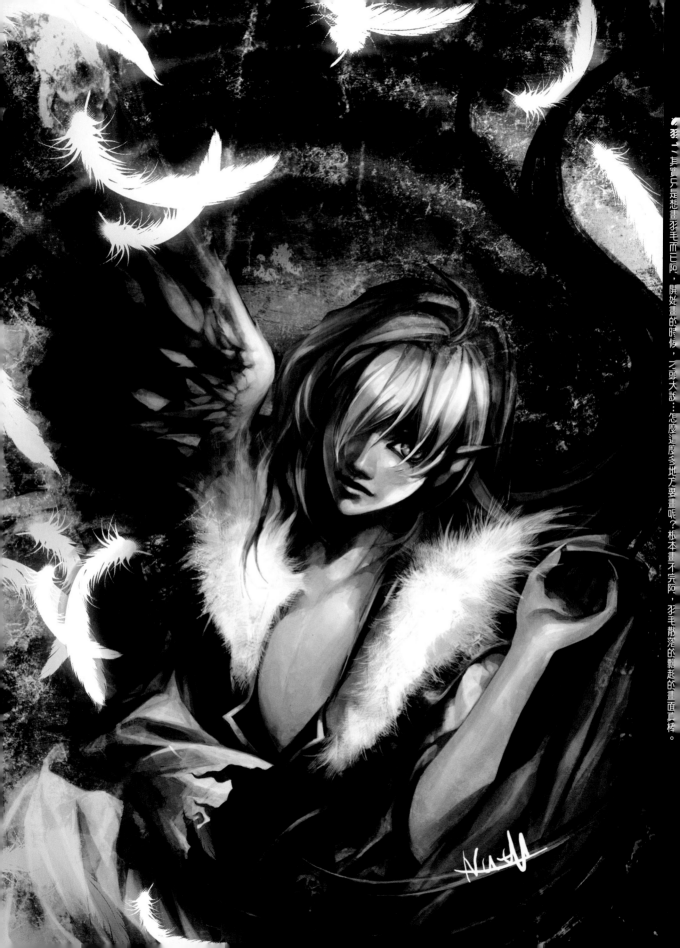

羽 ── 其實只是想畫羽毛而已阿，開始畫的時候，才頭大說……怎麼這麼多地方要畫呢？根本畫不完阿，羽毛散落的飄起的畫面真棒。

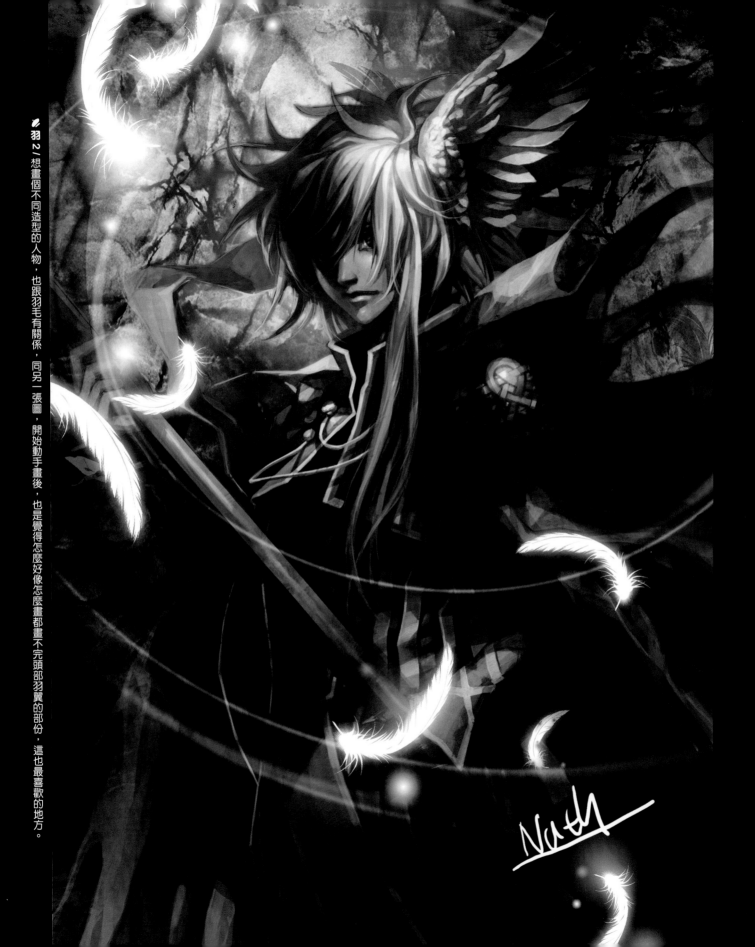

羽2／想畫個不同造型的人物，也跟羽毛有關係，同另一張圖，開始動手畫後，也是覺得怎麼好像怎麼畫都畫不完頭部羽翼的部份，這也最喜歡的地方。

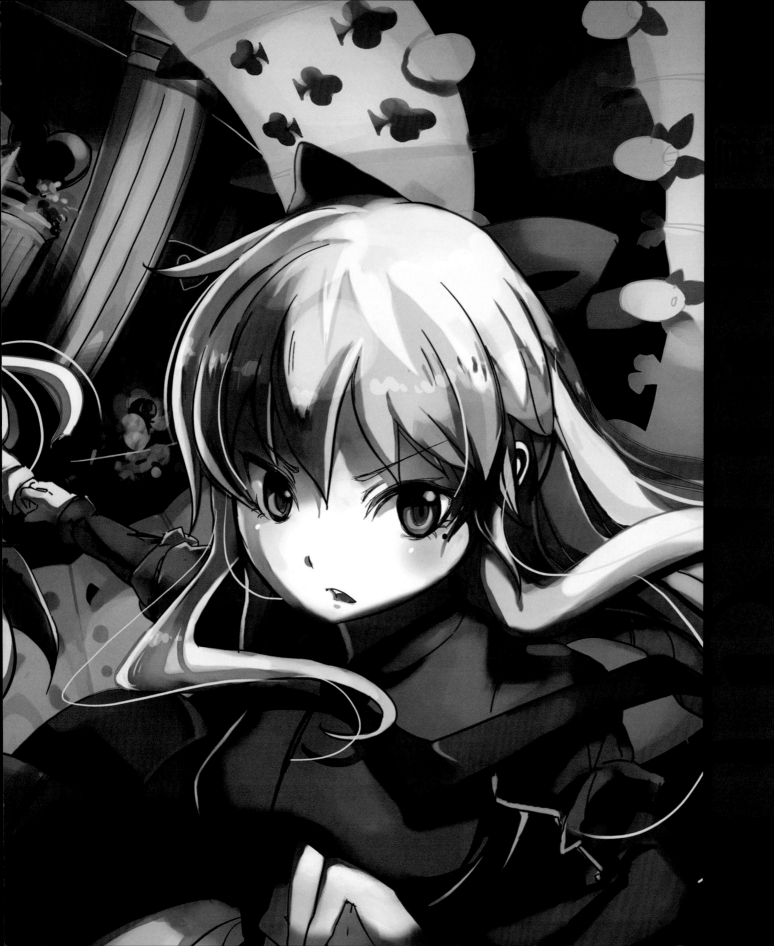

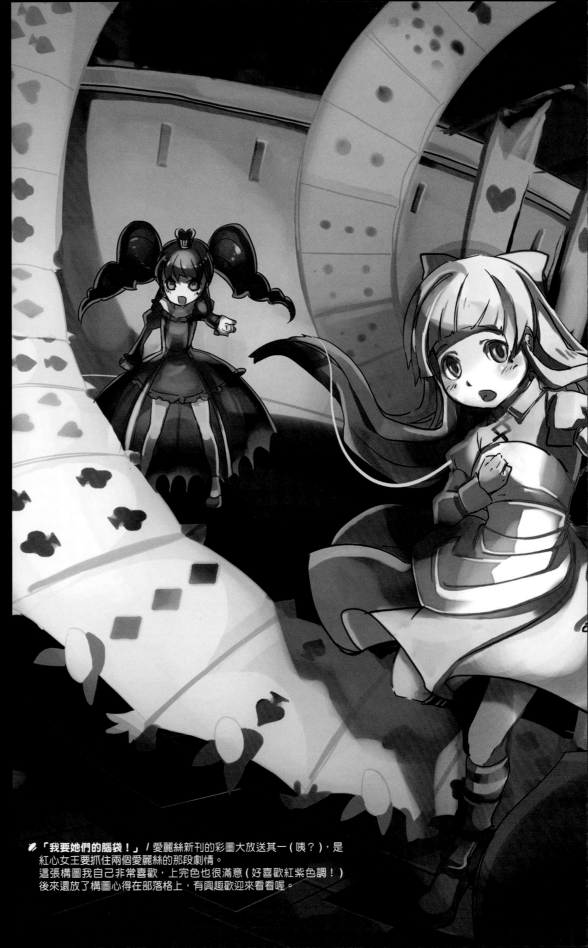

**畢業／就讀學校：**元智大學
**曾參與的社團：**椰子喵的椰子園

喜歡畫圖的種子大概從一出生就被深埋在我腦袋裡了吧！不過第一次受到動漫影響是從美少女戰士開始的，有電腦之後有時候會用小畫家 +word 畫超級粗糙的 CG…( 那時候還不知道 CG 跟 PS 這些詞啊！) 一直到後來有朋友拉我玩網路上的繪圖留言板…就一頭栽進電繪的世界了 XD
學習一開始當然是自己摸索啦！然後看身邊厲害的朋友怎麼畫圖！之後為了考術科有進過傳統畫室學了一陣子，幫助很大呢！我其實不太習慣翻書，多半還是自己研究跟看別人的圖。
未來將會積極投入往自由插畫家為目標的過程中，有插畫或遊戲的工作歡迎找我 O_<)/，本人超級喜歡玩顏色，總是在試各種不同的上色方法所以圖常常飄來飄去…另外～雖然我很害羞，還是歡迎大家搭訕 XD

**曾出過的刊物：**
APH 的普伊本「守護騎士」
東西伊本「紙摺鳥」
Alices' Fantasy
2011 年暑假要出的是自創全彩繪本，是兩個愛麗絲的故事喔！一值很喜歡愛麗絲，構想圖的時候總是靈感不斷，畫得也很開心 ～～ 就請大家來攤上看看吧！
最近剛轉型成個人插畫社團，需要大家多多支持 >A<

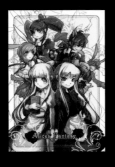

「我要她們的腦袋！」／ 愛麗絲新刊的彩圖大放送其一 ( 咦？)，是紅心女王要抓住兩個愛麗絲的那段劇情。
這張構圖我自己非常喜歡，上完色也很滿意 ( 好喜歡紅紫色調！)
後來還放了構圖心得在部落格上，有興趣歡迎來看看喔。

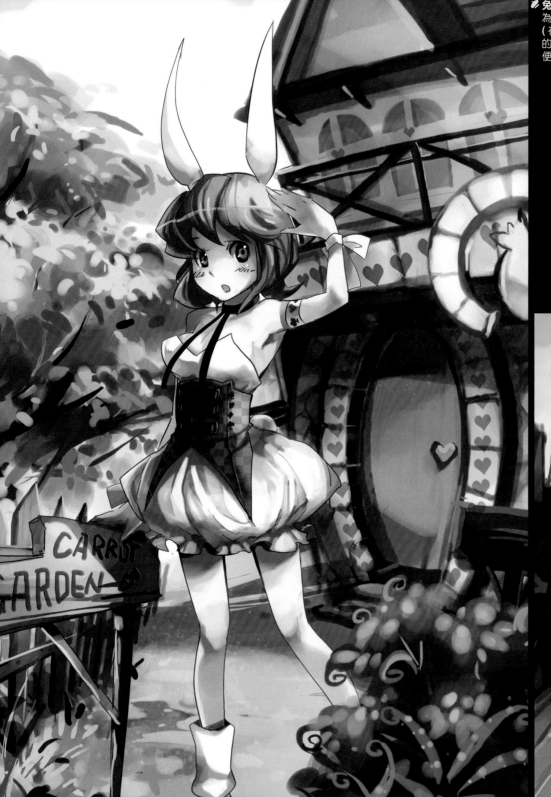

✐ 免子參見！/ 愛麗絲新刊的彩圖大放送其二，因為不想畫苦命公務員兔子老是慌慌張張的樣子（在故事裡她給我的感覺就是這樣），於是畫了她的家跟菜園前面這樣的場景，剛好學到透視就順便應用看看了（笑）。

✐ 義大利獨立戰爭 / Axis Powers Hetalia 的同人圖，雖然是作者沒提到的片段，不過自己翻了世界歷史之後感到非常感動就畫了（還出了本）…可見自己的腦內補完真的很強大阿…

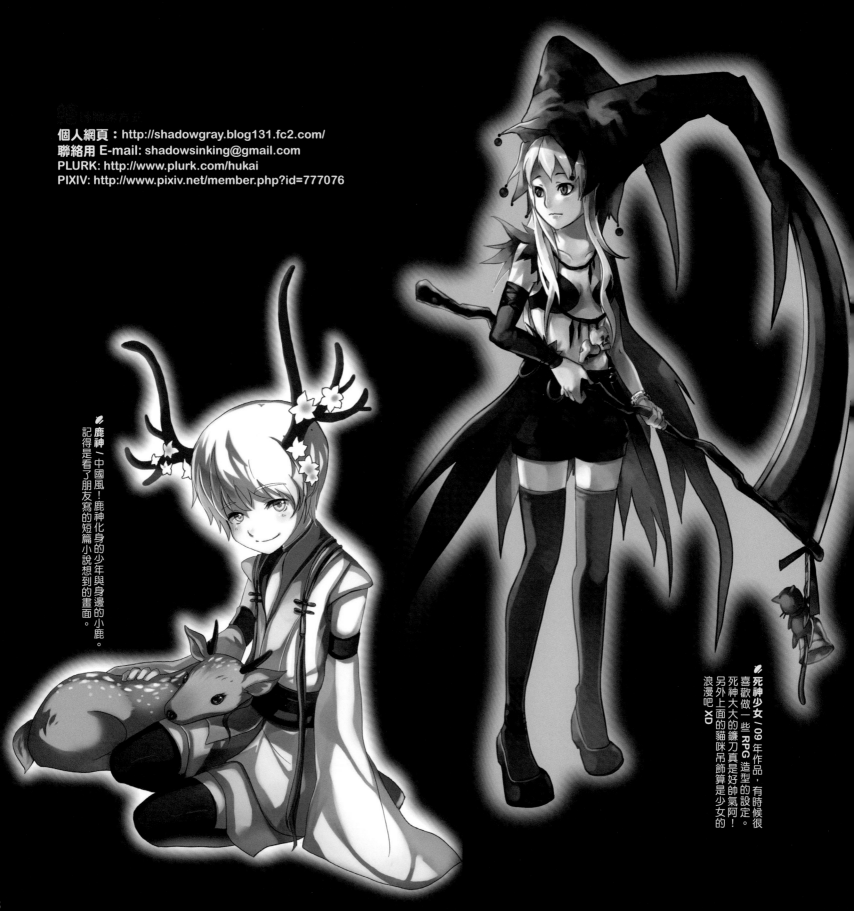

個人網頁：http://shadowgray.blog131.fc2.com/
聯絡用 E-mail: shadowsinking@gmail.com
PLURK: http://www.plurk.com/hukai
PIXIV: http://www.pixiv.net/member.php?id=777076

鹿神＼中國風！鹿神化身的少年與身邊的小鹿。
記得是看了朋友寫的短篇小說想到的畫面。

死神少女／09 年作品，有時候很喜歡做一些 RPG 造型的設定。
死神大大的鐮刀真是好帥氣阿！
另外上面的貓咪吊飾算是少女的浪漫吧 XD

73

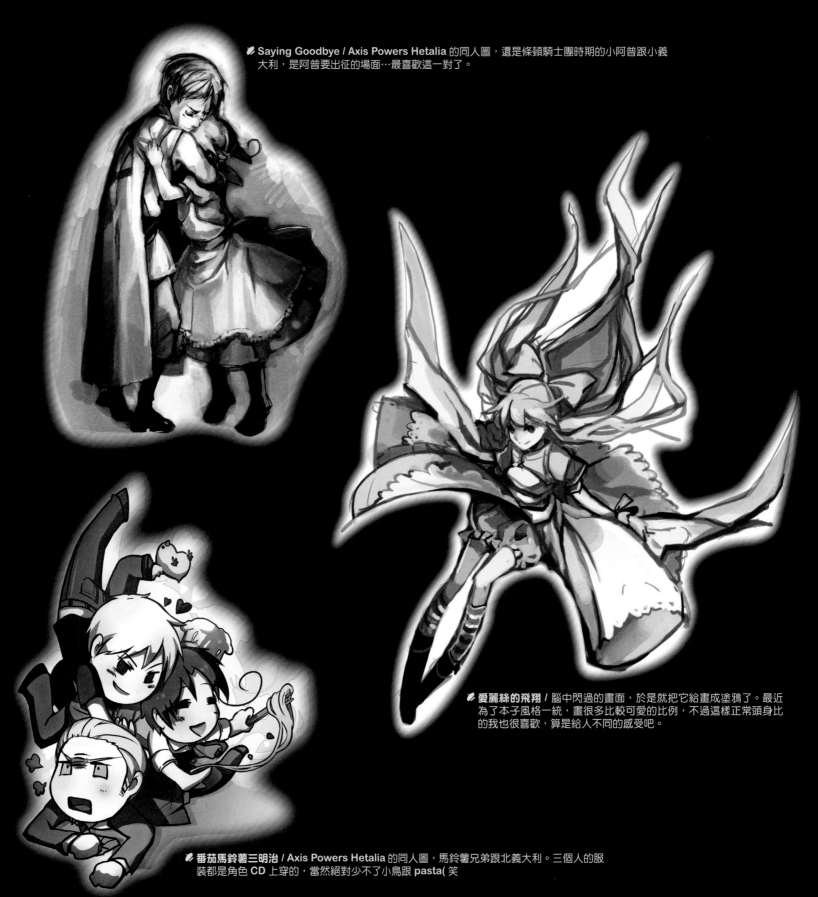

✎ Saying Goodbye / Axis Powers Hetalia 的同人圖，還是條頓騎士團時期的小阿普跟小義大利，是阿普要出征的場面⋯最喜歡這一對了。

✎ 愛麗絲的飛翔 / 腦中閃過的畫面，於是就把它給畫成塗鴉了。最近為了本子風格一統，畫很多比較可愛的比例，不過這樣正常頭身比的我也很喜歡，算是給人不同的感受吧。

✎ 番茄馬鈴薯三明治 / Axis Powers Hetalia 的同人圖，馬鈴薯兄弟跟北義大利。三個人的服裝都是角色 CD 上穿的，當然絕對少不了小鳥跟 pasta( 笑

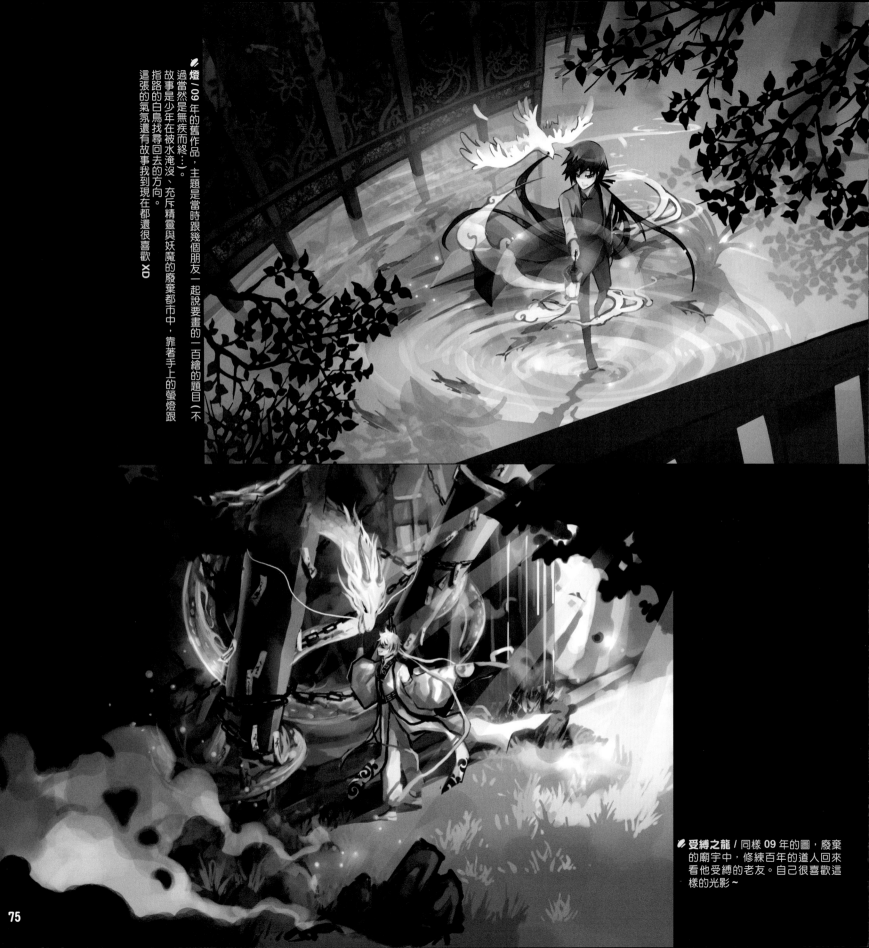

燈 / 09 年的舊作品，主題是當時跟幾個朋友一起說要畫的一百繪的題目（不過當然是無疾而終…）。故事是少年在被水淹沒、充斥精靈與妖魔的廢棄都市中，靠著手上的螢燈跟指路的白鳥找尋回去的方向。這張的氣氛還有故事我到現在都還很喜歡 XD

受縛之龍 / 同樣 09 年的圖，廢棄的廟宇中，修練百年的道人回來看他受縛的老友。自己很喜歡這樣的光影～

## 個人簡介

畢業 / 就讀學校：玄奘大學

## 繪圖經歷

記憶中最早開始動筆畫的圖是忍者龜（笑，在學習當中邊看畫冊邊練圖，並注意著讓屬於自我的風格成形。希望未來朝多元的作品面貌方面前進。

## 繪師聯絡方式

http://home.gamer.com.tw/homeindex.php?owner=toumayumi
Pixiv id：225682

# Jios

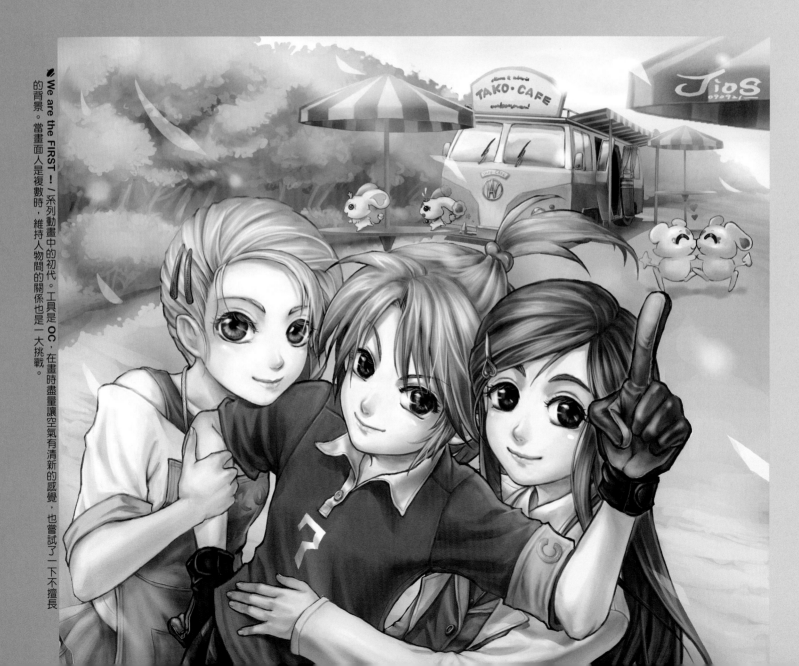

❤We are the FIRST！∕系列動畫中的初代。工具是OC。在畫時盡量讓空氣有清新的感覺，也嘗試了一下不擅長的背景。當畫面人是複數時，維持人物間的關係也是一大挑戰。

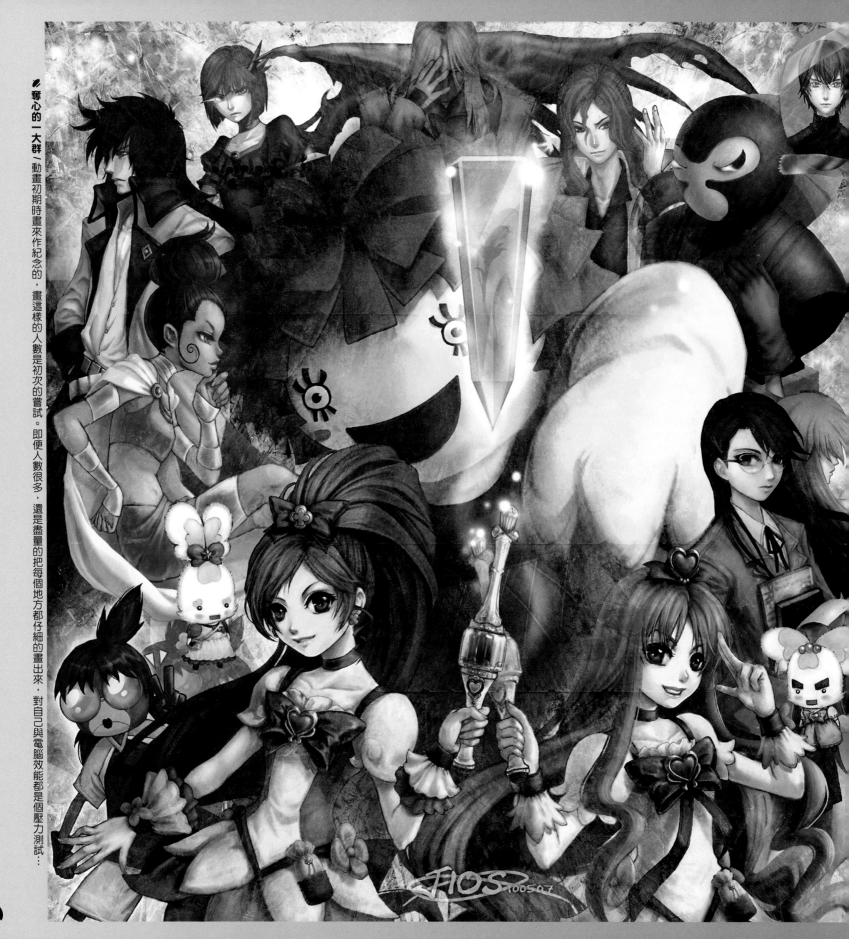

奪心的一大群／動畫初期時畫來作紀念的，畫這樣的人數是初次的嘗試。即便人數很多，還是盡量的把每個地方都仔細的畫出來，對自己與電腦效能都是個壓力測試⋯

✑ Smoking / 這張主要是用 Painter 的沙金筆刷，Mr. 金剛狼是很適合拿來練肌理的角色。因為筆刷本身的堆疊效果很好，可以作出濃濃的煙霧，想必在場空氣一定很不好吧，真想開個窗子 XD。

✑ 光靠單一配備就能改變屬性 / 工具是 Photoshop。就算要加眼鏡，還是不想將眼睛藏於鏡片後面。克拉克‧肯特光靠黑框眼鏡就騙過所有的人，有沒有帶氣質真的差很多呢。

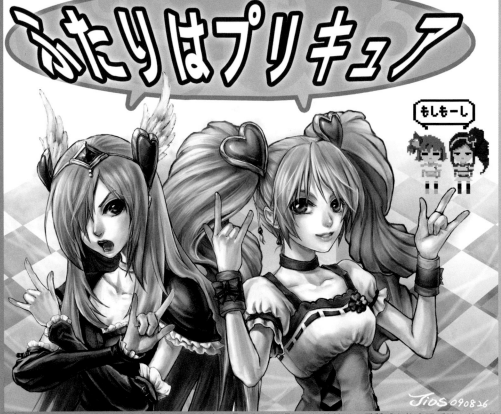

✑ 新鮮的少女們 / 是一個系列動畫中最早畫的一張，利用這張圖好好的練了一番質感上的表現手法。使用的作畫工具是 OC，動作是代替月亮懲罰你（笑。

✑ 向日葵 / Painter 的沙金筆刷是個很有意思的畫具，可以模擬出畫刀般的感覺，因為本身沒畫過什麼油畫，所以還頗中意這隻筆的。

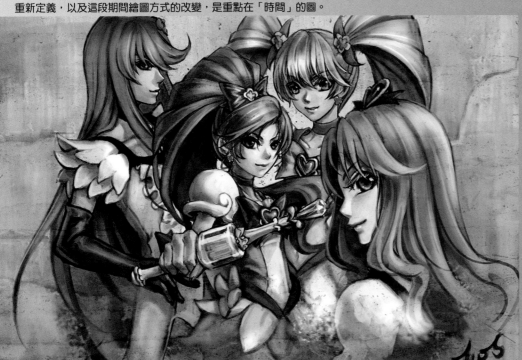

**Heart Catch！/** 這張是畫於作品結束，跟前一張感覺差很多呢！其中包含著看完動畫後對角色形象的重新定義，以及這段期間繪圖方式的改變，是重點在「時間」的圖。

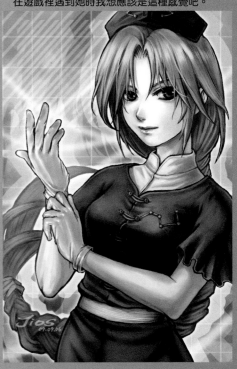

**師匠/** 東方 Project 的角色，來自系列中個人最喜歡的一作。似笑非笑、彷彿有計畫般的神情，在遊戲裡遇到她時我想應該是這種感覺吧。

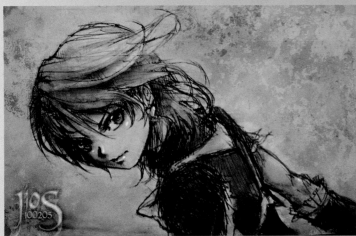

**黑漆漆的黑/** 系列動畫中的初代角色。這張是鉛筆的線稿，翻出來上色。搭配鉛筆的粗糙紋理，圖的上色法也調整成陳舊的感覺。希望偶爾也有這種以整體氣勢當主題的圖。

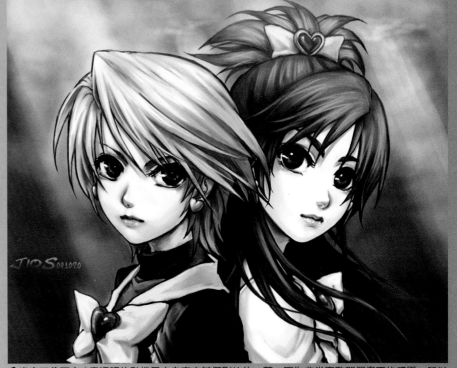

**光束下的兩人/** 畫這張的動機是來自官方某個影片的一幕，因為非常喜歡那個畫面的感覺，所以也畫了個屬於自己的版本。刻畫人物五官眼神傳達出的神韻，是畫圖中最喜歡的一個過程。

琰良

**個**人簡介
畢業 / 就讀學校：目前就讀啟英高中

**繪**師聯絡方式
巴哈姆特 ID：mico45761

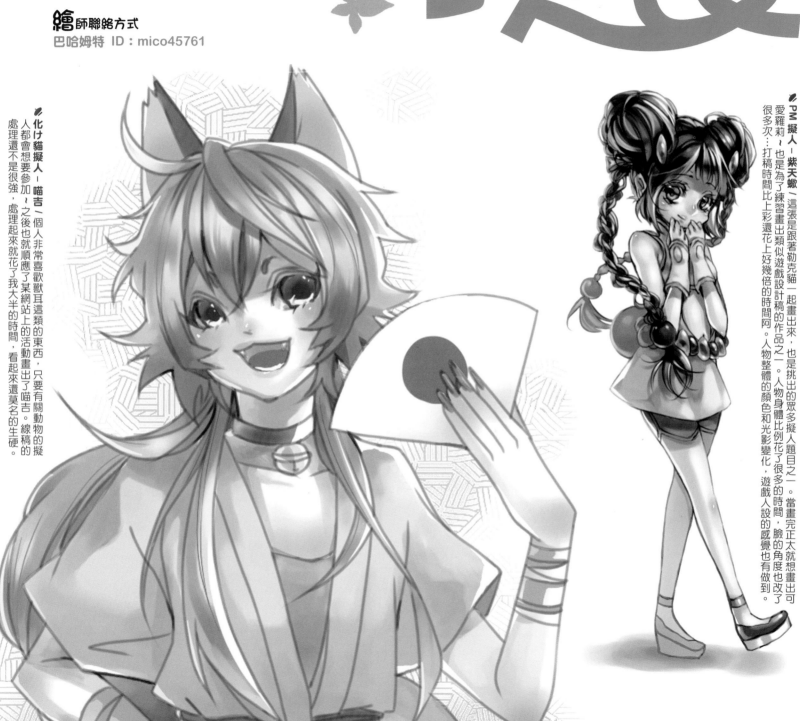

🖊️ 化け貓擬人－喵吉〉個人非常喜歡獸耳這類的東西，只要有關動物的擬人都會想要參加～之後也就順應了某網站上的活動畫出了喵吉。線稿的處理還不是很強，處理起來就花了我大半的時間，看起來還莫名的生硬。

🖊️ PM擬人－紫天蠍〉這張是跟著勒克貓一起畫出來，也是挑出的眾多擬人題目之一。人物身體比例花了很多的時間，臉的角度也改了很多次⋯打稿時間比上彩還花上好幾倍的時間阿。人物整體的顏色和光影變化，遊戲人設的感覺也有做到。

愛蘿莉～也是為了練習畫出類似遊戲設計稿的作品之一。當畫完正太就想畫出可遊戲人設的感覺也有做到。

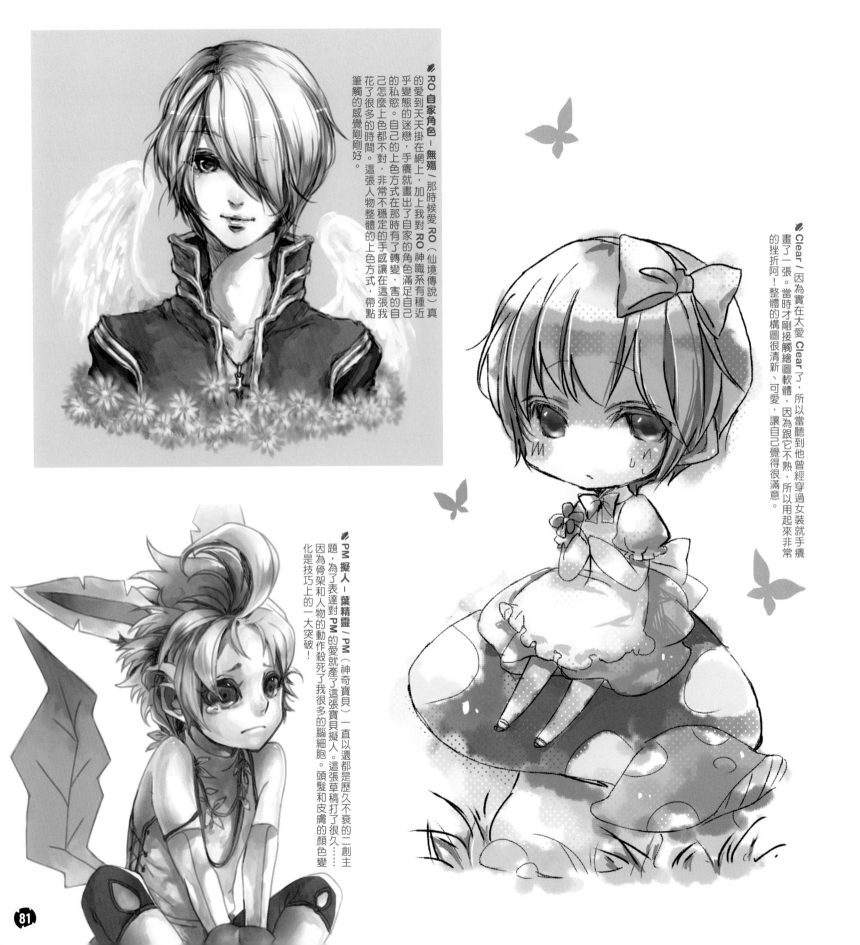

◢RO 自家角色－無殤〉那時候愛 RO 真的愛到天天掛在網上，加上我對 RO 神職系有種近乎變態的迷戀，手癢就畫出了自家的角色滿足自己的私慾。自己的上色方式在那時有了轉變，害的自己怎麼上色都不對，非常不穩定的手感讓在這張我花了很多的時間。這張人物整體的上色方式，帶點筆觸的感覺剛剛好。

◢Clear〉因為實在太愛 Clear 了，所以當聽到他曾經穿過女裝就手癢畫了一張。當時才剛接觸繪圖軟體，因為跟它不熟，所以用起來非常的挫折阿！整體的構圖很清新、可愛，讓自己覺得很滿意。

◢PM 擬人－葉精靈〉PM （神奇寶貝）一直以還都是歷久不衰的二創主題，為了表達對 PM 的愛就產了這張寶貝擬人。這張草稿打了很久……因為骨架和人物的動作殺死了我很多的腦細胞。頭髮和皮膚的顏色變化是技巧上的一大突破！

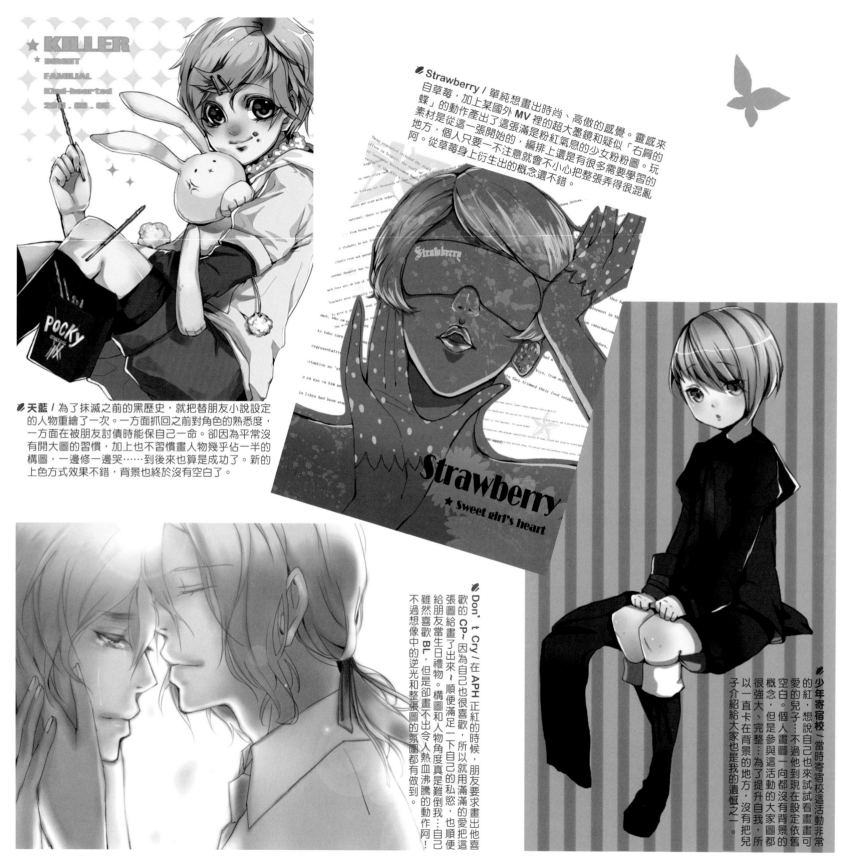

★ KILLER
★ BURNT
★ FAMILIAL
★ Kind-hearted
2011.03.05

POCKY

✍ Strawberry / 單純想畫出時尚、高傲的感覺。靈感來自草莓，加上某國外 MV 裡的超大墨鏡和疑似「右肩的蝶」的動作產出了這張滿是粉紅氣息的少女粉粉圖。玩素材是從這一張開始的，編排上還是有很多需要學習的地方，個人只要一不注意就會不小心把整張弄得很混亂啊。從草莓身上衍生出的概念還不錯。

Strawberry
★ Sweet girl's heart

✍ 天藍 / 為了抹滅之前的黑歷史，就把替朋友小說設定的人物重繪了一次。一方面抓回之前對角色的熟悉度，一方面在被朋友討債時能保自己一命。卻因為平常沒有開大圖的習慣，加上也不習慣畫人物幾乎佔一半的構圖，一邊修一邊哭……到後來也算是成功了。新的上色方式效果不錯，背景也終於沒有空白了。

✍ Don't Cry / 在 APH 正紅的時候，朋友要求畫出他喜歡的 CP～因為自己也很喜歡，所以就用滿滿的愛把這張圖給畫了出來～順便滿足一下自己的私慾，也順便給朋友當生日禮物。構圖和人物角度真是難倒我…自己雖然喜歡 BL，但是卻畫不出令人熱血沸騰的動作啊！不過想像中的逆光和整張圖的氛圍都有做到。

✍ 少年寄宿校 / 當時寄宿校這活動非常的紅，想說自己也來試看畫畫可愛的兒子。不過他到現在設定依舊空白。個人畫圖一向都沒有背景的概念，但是參與這活動的大家圖都很強大、完整……為了提升自我所以一直卡在背景的地方，沒有把兒子介紹給大家也是我的遺憾之一。

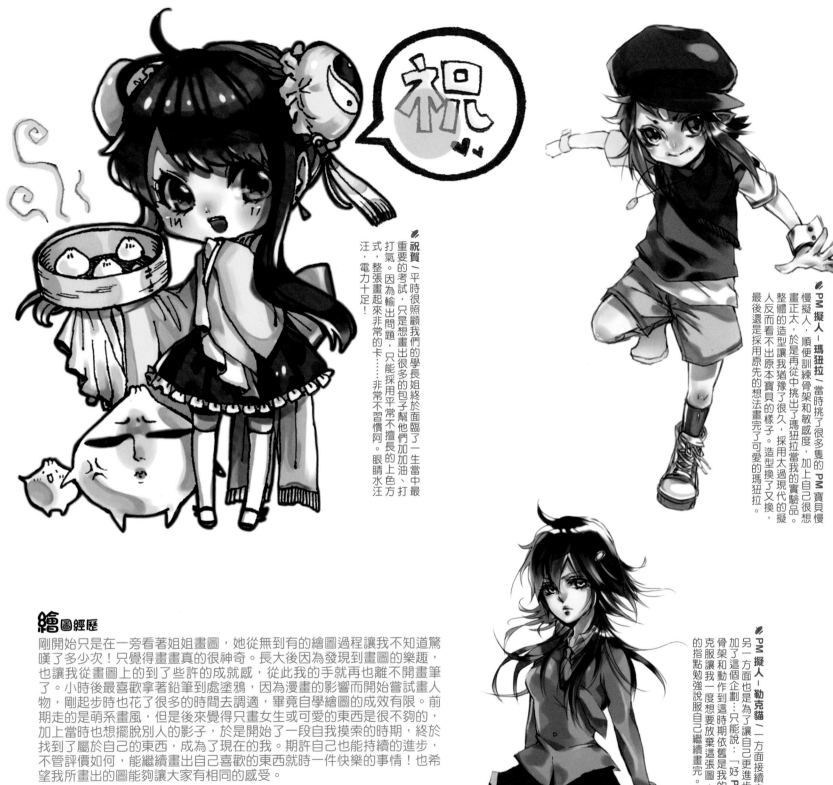

視

祝賀～平時很照顧我們的學長姐終於面臨了一生當中最重要的考試，只是想畫出很多的包子幫他們加油、打氣。因為輸出問題，只能採用平常不擅長的上色方式，整張畫起來非常的卡……非常不習慣阿。眼睛水汪汪式，電力十足！

PM擬人－瑪狃拉～當時挑了很多隻的PM寶貝慢慢擬人，順便訓練骨架和敏感度，加上自己很想畫正太，於是再從中挑出了瑪狃拉當我的實驗品。整體的造型讓我猶豫了很久，採用太過現代的擬人反而看不出原本寶貝的樣子。造型換了又換，最後還是採用原先的想法畫完了可愛的瑪狃拉。

# 繪圖經歷

剛開始只是在一旁看著姐姐畫圖，她從無到有的繪圖過程讓我不知道驚嘆了多少次！只覺得畫畫真的很神奇。長大後因為發現到畫圖的樂趣，也讓我從畫圖上的到了些許的成就感，從此我的手就再也離不開畫筆了。小時後最喜歡拿著鉛筆到處塗鴉，因為漫畫的影響而開始嘗試畫人物，剛起步時也花了很多的時間去調適，畢竟自學繪圖的成效有限。前期走的是萌系畫風，但是後來覺得只畫女生或可愛的東西是很不夠的，加上當時想擺脫別人的影子，於是開始了一段自我摸索的時期，終於找到了屬於自己的東西，成為了現在的我。期許自己也能持續的進步，不管評價如何，能繼續畫出自己喜歡的東西就時一件快樂的事情！也希望我所畫出的圖能夠讓大家有相同的感受。

PM擬人－勒克貓～一方面接續之前的PM擬人，另一方面也是為了讓自己更進步，所以又再度參加了這個企劃…只能說：「好PM，不萌嗎？」。骨架和動作到這時期想依舊是我的弱點之一…無法克服讓我一度想要放棄這張圖，最後因為有高人的指點勉強說服自己繼續畫完。

# 繪師發燒報

## 繪師聯絡方式

個人網頁：http://blog.yam.com/bcny
PLURK：http://www.plurk.com/bcny
PIXIV：http://www.pixiv.net/member.php?id=286678
MAIL：bcny.art@gmail.com

魔法少女小圓：巴麻美 / 2011 年 3 月的練習插畫作品，因為那時這部作品正熱門，於是我也畫了這部作品中第二位喜歡的角色。
其實我蠻喜歡這張的構圖與感覺，所以一直很想找時間把這張完稿，不過現在這樣子的呈現感覺也變不賴的就是了。

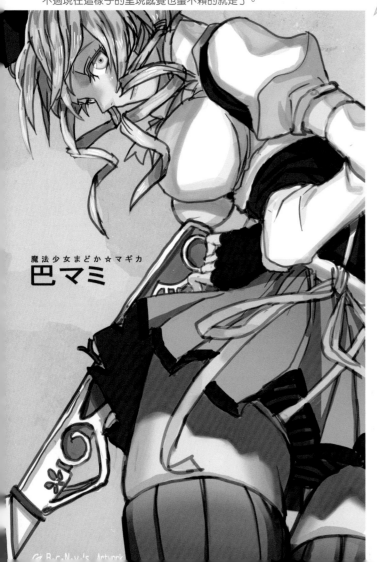

魔法少女まどか☆マギカ
巴マミ

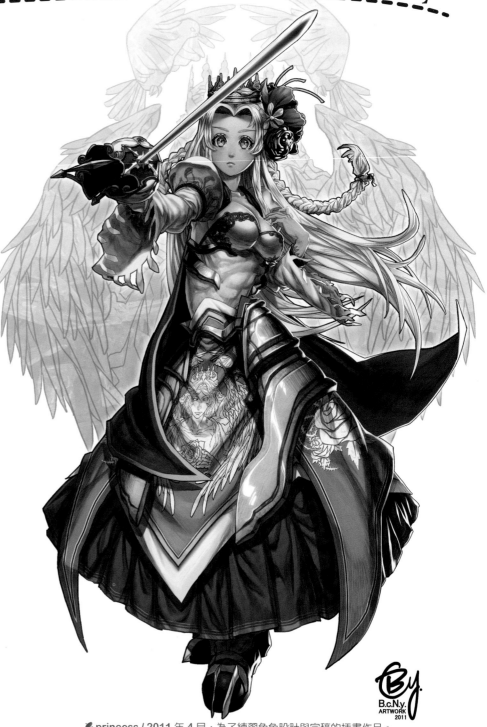

princess / 2011 年 4 月，為了練習角色設計與完稿的插畫作品。
以"使用在遊戲中的角色"這樣的感覺做為目標來繪製，雖然有些地方太過生硬，不過我蠻喜歡這張作品，尤其背後的圖案，效果意外地好。
我自己最喜歡的區域是頭＞肩膀＞袖子＞劍這個區域，不過人物整體造型沒有很出色，也是我需要再加強的地方。

## 近期狀況

我之前接的插畫案子的遊戲上市了！今年六月，中華網龍公司的新遊戲：龍騰三國 online，用於宣傳的孔明與周瑜插圖、遊戲中一些重要人物的插畫是由我負責繪製。看到自己的插畫出現在各個媒體平台，感到非常開心、興奮。現在也在為另外兩本出版刊物繪製插畫，雖然有些忙碌卻很開心。

最近在玩「愛麗絲：瘋狂回歸」，只是因為還有蠻多稿子要畫，所以沒辦法盡情去玩。我很喜歡這個遊戲的美術風格，拿刀子揮揮揮也蠻有紓壓的效果。大家如果有繪畫的主體想要討論的話，歡迎加我的噗浪好友！有時候大家彼此討論、分析，反而能夠發現平常沒有注意到的觀點和面向。

## 近期規劃

在 7 月底前，大家都在忙著趕製新刊，那場同人誌活動我也有參加擺攤，不過沒有新刊物的計畫。我最近比較完整的畫，不是不能放就是還不能放，如果要出畫冊感覺稿量不是很充足，所以新的畫冊要等到明年寒假了，到時還請大家多多指教。

前陣子在噗浪上逼自己一天畫一張以天使為主題的女孩子插畫，還剩下大概 5 張人物要畫，不過因為有其他事情要忙，所以就先擱著了。希望畫完之後能夠好好地把他們串聯起來。

目前還在人生方向上感到迷惘中，每天都煩惱到夢想能抱著黑貓在床上不停地滾來滾去…改天去寵物店看看貓好了。

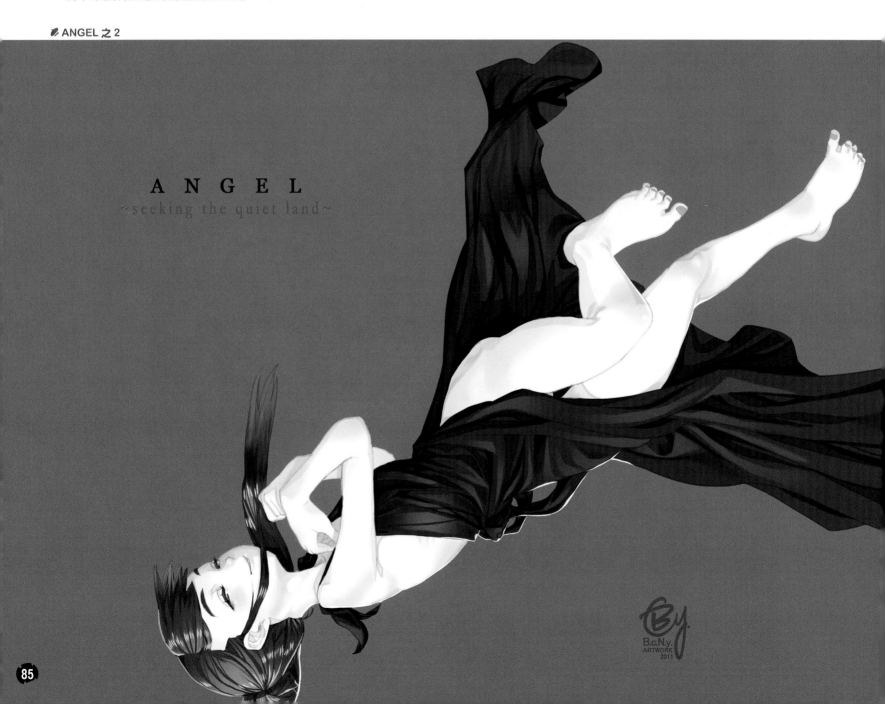

ANGEL
~seeking the quiet land~

魔法少女小圓：鹿目圓與曉美焰 / 同樣是 2011 年 3 月的練習插畫作品，我
記得這張是在結局之前畫的，因為網路上已經有很多人畫這兩位在同一個畫
面的畫，為了讓兩位角色的動作特別一些，苦惱了很久。
重新完成這些圖的一天是否會到來呢？

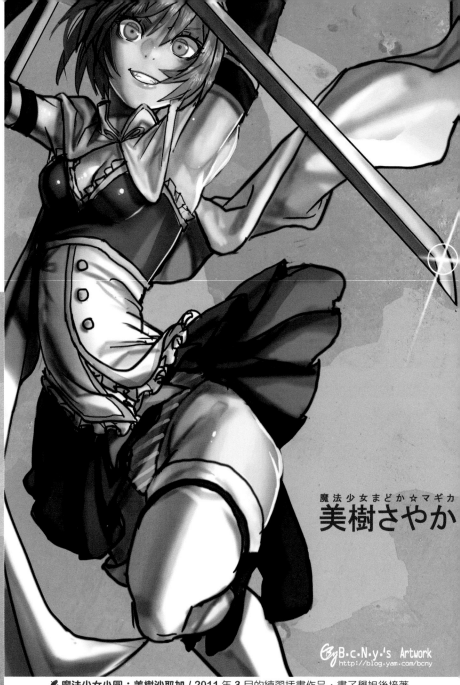

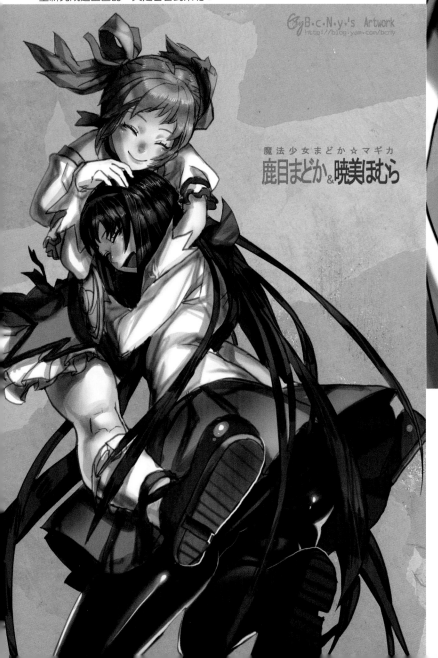

魔法少女まどか☆マギカ
**鹿目まどか&曉美ほむら**

魔法少女まどか☆マギカ
**美樹さやか**

✎ 魔法少女小圓：美樹沙耶加 / 2011 年 3 月的練習插畫作品，畫了學姐後接著
畫她，雖然我最喜歡的角色是焰，不過因為沙耶加的構圖比較好設想，所以
選擇先畫她。雖然腰的長度不太合理，但意外地在畫面上很有效果。

# ANGEL
## ~seeking the quiet land~

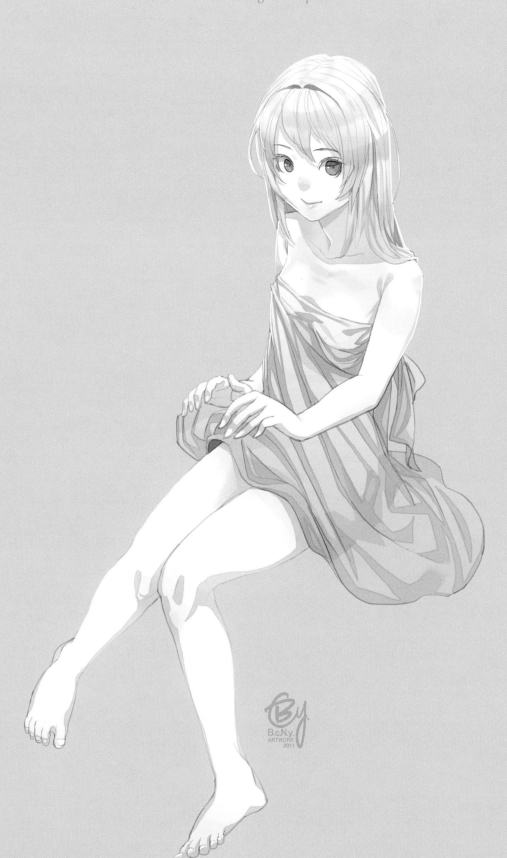

ANGEL_N 1 / 2011 年 6 月的插畫作品，這個系列主要是練習人體動態與不同的上色方法。並且想要畫出更可愛的女孩子。

這樣的練習的確可以對一些平常不會畫的姿勢來做完稿，很有趣的練習。

在我的網誌裡還有其他位天使插畫，有興趣的朋友可以來瀏覽。剩下的幾位天使應該會陸續完成。

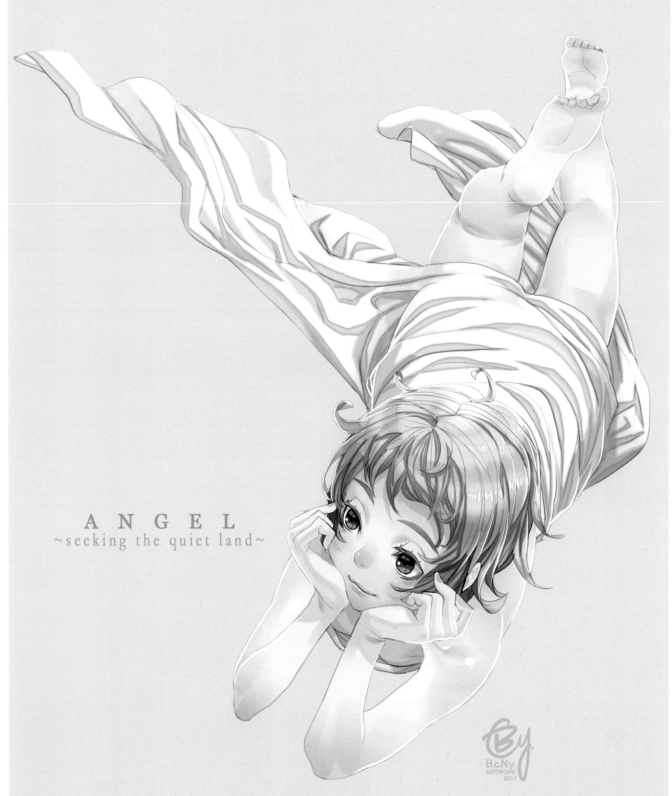

ANGEL
~seeking the quiet land~

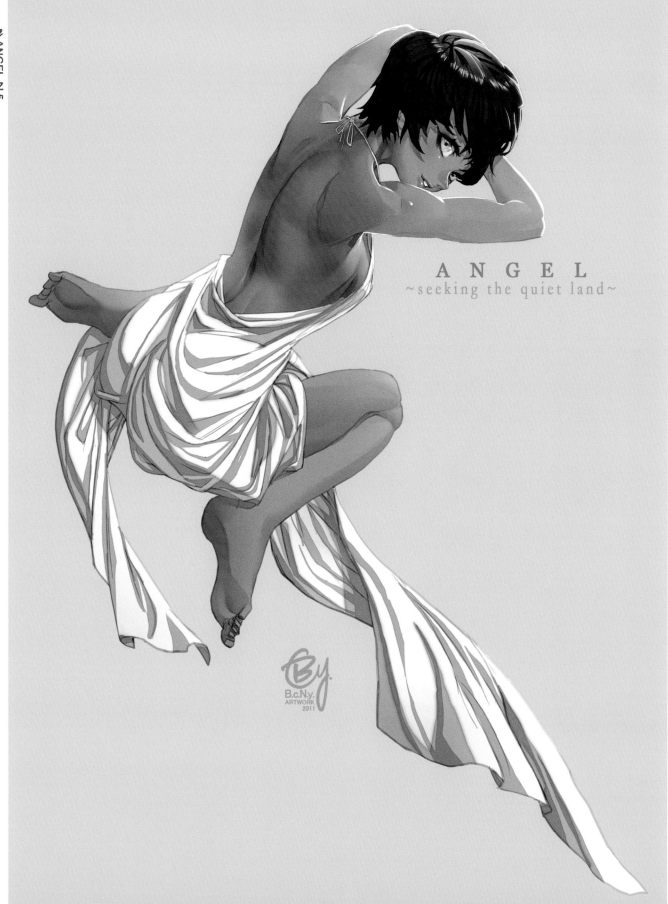

ANGEL
~seeking the quiet land~

# 繪師發燒報  九夜貓

## 繪師聯絡方式

個人網頁：http://blog.yam.com/logia
同人社團：飛雪吹櫻

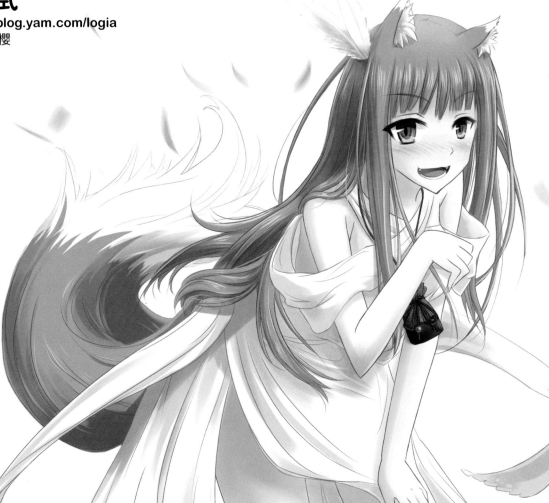

願望｜色彩淡紅之時的麥穗，在搖曳飛舞的光明中，赫蘿面帶笑容，彷彿在說我能實現你一個願望喔。

## 近期狀況

在網路上買了一隻 QB 娃娃擺在寢室裡。奇怪的是……明明是一隻很可愛的生物，為什麼來拜訪的同學都喜歡虐待他呢，這其中一定有什麼誤會！
研究所最刺激的時段已經漸漸來臨，畢業論文的撰寫真不是人做的工作，常常忙到很晚才能回去。果然，同時兼具繪畫與研究是一個極大的挑戰。目前還在摸索階段，希望能找出自己的時間管理方法。

## 近期規劃

近期內會參加 FF18、角川插畫比賽，歡迎大家來捧場。計劃畫出心中理想的狼與辛香料回憶本，並嘗試一改以往重彩度的畫法，嘗試新的風格摸索出屬於自己的畫風。

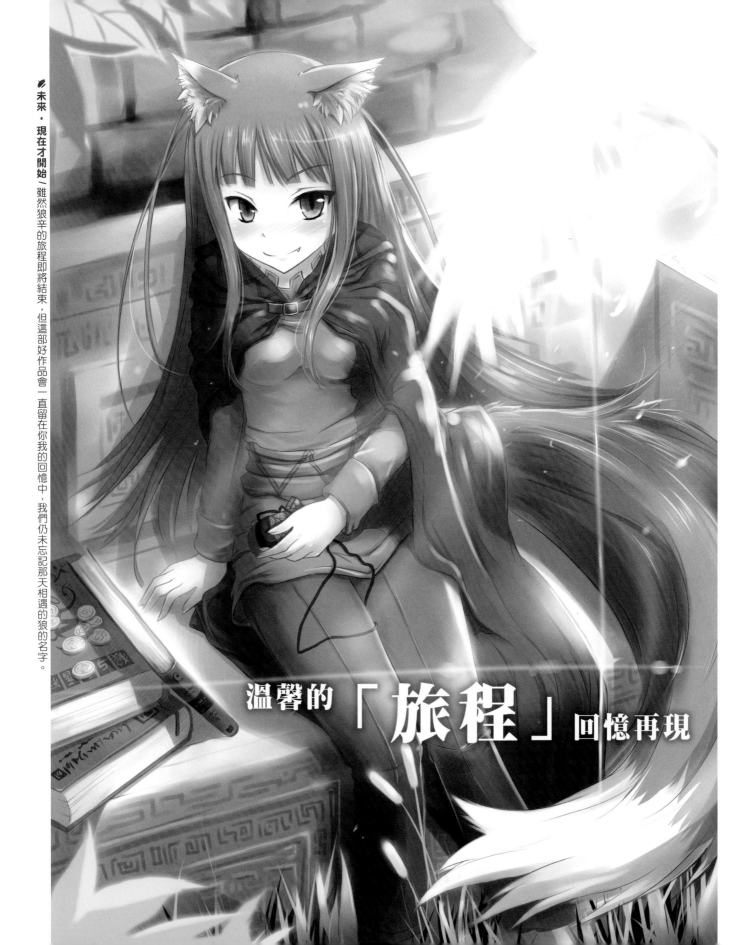

# 繪師發燒報  兔姬

## 近期狀況

之前上班中場休息時去洗手間想說洗把臉提神一下，就在戴著眼鏡的情況下潑了一臉水 Qrz 想說怎麼感覺怪怪的洗不到眼睛…
最近當了某遊戲公司裡的新鮮肝…阿不是！是新鮮人！
身邊都是強到不行的前輩們！感到無比的壓力，很幸運的遇到很棒的主管，讓我在短時間內發現自己以前都注意不到的缺點！也嘗試了很多東西跟技法，我會好好努力 (>＿＿<)

## 近期狀況

謝謝大家到 "Denpa@Cream" 玩～
雖然最近都沒甚麼在更新了 QQ

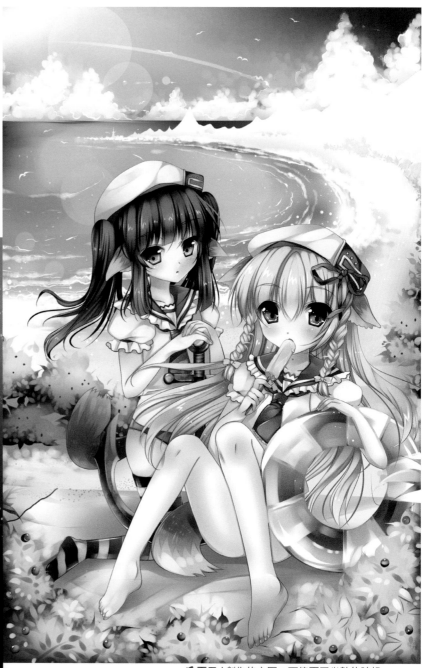

🌿 **夏日** / 創作的主因：正值夏天炎熱的時候～
今年又很流行水手服和海軍風 >W< 於是就畫了。

🌿 **七夕重逢** / PIXIV 的一個活動 "七夕" 當時一看到題目，立刻就想到遠在宇宙的小圓女神，於是決定讓夠姆跟小圓重逢了 =w= 也順便練習一下上釉法！

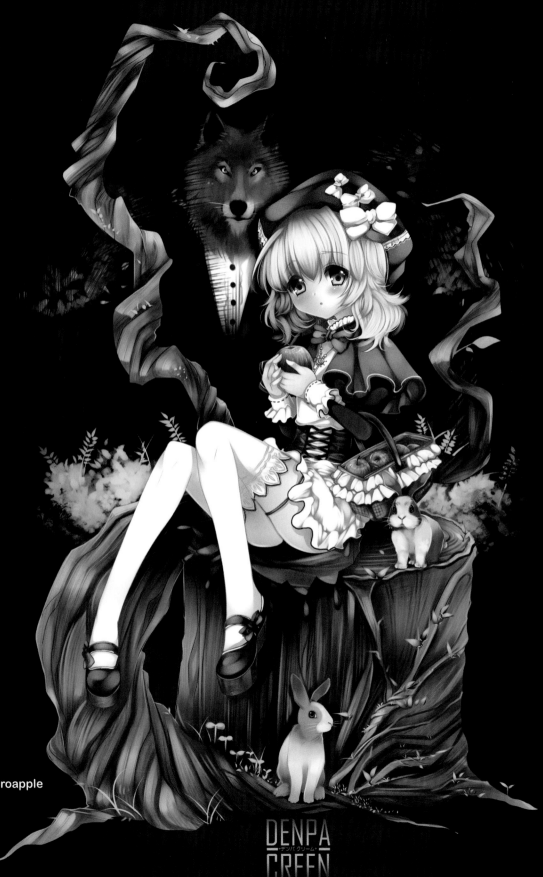

小紅帽～創作的主因：想畫出有點黑暗的童話小紅帽！想讓小紅帽看起來是很無知的類型角色～然後大野狼

其實是很愛小紅帽的〈不是黑暗童話嗎？〉滿意的地方是蘋果跟兔子！

**繪師聯絡方式**

個人網頁："Denpa@Cream"
　　　　http://blog.yam.com/kuroapple

信箱：kuroapple@hotmail.com

DENPA
CREEN

93

# 繪師發燒報 ⸺ 草熊

## 近期狀況

之前在 PIXIV 無意中發現跟自己同血型，同生日，同是高中生，
同樣是台灣人的孩子～非常的湊巧，感到很有趣。
前陣子完結的作品太多了，目前還沒完結有在追的作品有：命運
石之門、電波女、神的記事本、花開物語…等等，有空多多交流。
但是暑假過後要升高三了，目前也只能專心念書了呢。

炻 3 / 看了第十集而畫的，但其實一開始並不是為了畫第 10 集 XP

焰一／單純是喜歡這個角色而畫的。

H OMURA

HOMURA
http://blog.yam.com/grassbear

🖊 炮 2／其實這張被砍掉很多部分 XP…

🖊 真紅／最喜歡真紅了，讓我開始畫圖也是因為她，因
課業關係沒辦法畫大圖，好轉畫這種小東西。

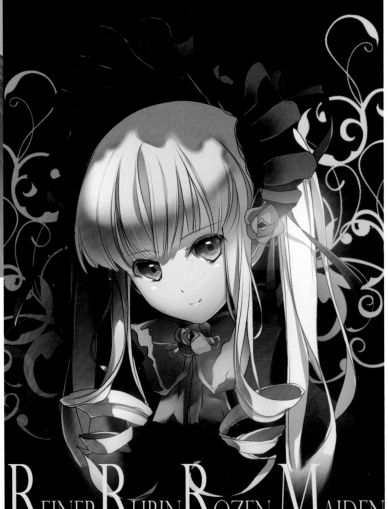

REINER RUBIN ROZEN MAIDEN
http://blog.yam.com/grassbear

落翼殺

保養中

水彩跟電繪不同的地方在於下筆前要先整理上色順序，若走一步算一步的話很容易越畫越混亂，不像電腦可以多開幾個圖層去測試這麼方便，若畫錯無法將步驟紀錄回朔補救，因此水彩上色時除了在作畫前要先把思緒釐清外，專注力也是相當重要，因為水彩是一氣呵成的一種表現方式，若水彩沒掌握好就容易造成後續的崩壞。簡單的說腦內要先預設心中理想的完成圖後，開始分析每個物件之間上色的先後順序，水彩不像油畫或電腦繪圖，畫錯無法用厚塗法來補救，所以就在下的上色習慣，都會先從最明亮的色域分佈下手（例如：皮膚，衣服配色上屬於淡色系部分）。

【構圖】整體賓主關係的掌控、遠景、中景、近景的平衡三角關係

四 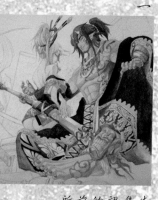三 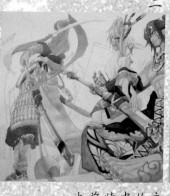二 一

先將前景部分或者想要表現的焦點部分先行畫到完整，以確認畫面上的賓主關係。例如圖的範例中，右邊的男女主角為前景也是插畫想表達的主軸，所以優先繪製處理。

主要焦點完成得差不多後，開始繪製在遠的人物屬於畫面的中景部分，所以在繪製色彩的時候要注意飽和度上不能強過前景的主角，以避免造成視覺上的混亂。

接下來就是處理遠景部分，遠景是屬於完全陪襯的部分，以無論在明度、彩度上盡可能不要超過前面的中景跟近景，試著將遠、中、近三個基本層次分清楚彼此的份量。

三者層次分清楚後就開始環視整體，看中景跟近景的飽和度是否需要提高顏色的飽和度，試著做出更多的層次增加畫面的豐富度。

【局部處理】打底、膚色、金屬

四 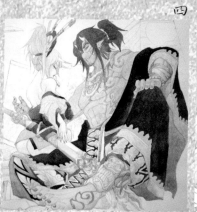三 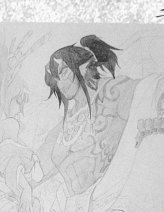二 一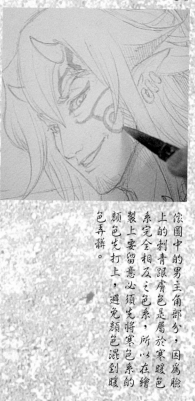

像圖中的男主角部分，因為臉上的刺青跟膚色是屬於寒暖色系完全相反之色系，所以在繪製上要留意必須先將寒色系的顏色先打上，避免顏色混到暖色弄髒。

在上色前優先將藍色的刺青部分先打底畫出範圍後，好讓膚色在進行上色時可以留意不要沾到藍色的色域。

完成後兩個顏色就會很獨立的分開來，不會影響到彼此，所以一開始就必須清楚思考不同區塊上色的順序。

大致上完成底色後，開始營造膚色的立體感，一般比較保險的上色方式為「層疊法」，就是疊完一層以後耐心等他乾了，以後在疊上第二層。

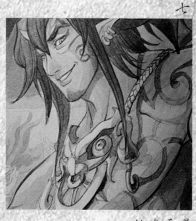

主角身上的首飾若是金色的話，一樣要先從淺色開始打底後，再逐步加重上色，像圖中把簡單的底色分佈先上好。

最後在上深色線條將造型更加具體化。如此一來基本的膚色立體感就很具體的被營造出來了。

底色上疊一層稍微深一些的膚色做出喜要陰影的範圍，在陰影範圍內疊上更深的膚色來強化立體感。

感覺會很像俗稱的「疊疊色法」，一層又一層的讓畫面的立體感越來越明顯，加深物體的份量。

---

## 繪圖工具

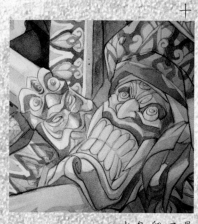

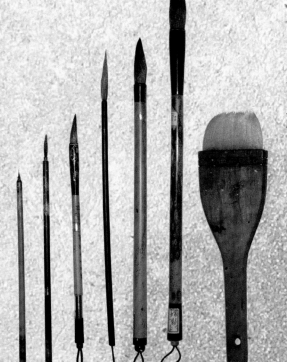

工具上雖然我是畫水彩，但筆的部分習慣用以前國畫在用的毛筆，因屬毛筆筆頭尖，容易處理細節部分，而且也可以直接描線，是相當好用的手繪工具！各位不訪可以試試玩玩看！

最後除了描線動作外，若不幸在打底的時候忘了深留白色部分，也可以用白色壓克力顏色做補救來撇出一些光澤！

開始配合造型層疊更深的顏色，層疊完成後立體感就會漸漸成型。

# 聽我唱歌吧！ ACG Band Live

專欄作者：文－桿子娘娘 圖－白靈子

## 前言

筆者憶起剛接觸同人活動不久，因為有接觸過一點樂器，因此對於音樂來說比較敏銳也相當喜愛，搖滾樂、古典都略有接觸，直到有天朋友推薦了東方重金屬給我，腦中的聲音馬上從貝多芬、邦喬飛，變成被這種滿旋律、不間斷暴力的演奏方式和強大的速度感給吸引。從那時就開始做了些功課，並且上各大影音網站試聽，於是就在不知不覺的情況下，完完全全的跌進了名為同人音樂的大坑。

鑑於許多人尚未瞭解同人音樂的歷史背景，筆者在此先由日本的狀況加以闡述，再由淺入深的帶入台灣的現況，以便讓讀者們更能融入同人音樂的世界中。

## 日本同人音樂的發展：起源

由一群志同道合的人，所共同創作的非商業作品，並互相交流，此行為便是『同人』一詞的由來，同人音樂便是由此基底的理念下去發展的音樂文化。

自90年代開始，在日本的 Comike，就開始將遊戲音樂 remix，搭配上動漫繪師所繪製的美少女形象，慢慢的堆疊出初期的同人音樂。

初期非商業考量的音樂專輯，並沒有在銷售的方式上著墨，直到「音樂就算好聽，沒有經過包裝就很難讓人注意到」這一句話使創作者們慢慢的體悟到包裝的重要性，缺乏了吸引人的要素，就算同好間想交流也有其困難度，這時封面的美少女放在展場攤位中能快速吸引人的特色，才開始被注意到，許多人效法至今，讓同人音樂的曝光、數量加速發展。

到了2000年更開始有了歌姬演唱的概念，現在依然知名的一些同人音樂團體與歌姬就是在初期展露了頭角（I've、茶太…等）當時的整個聽眾群甚至已經能辦小型的 Live 演唱會。

Comiket 人潮（圖片翻自網路）

## 日本同人音樂的產生 音樂的產生

之後數年間，Arrange 的出現，讓遊戲音樂除了 Remix（二次混音），有了 Arrange（重新編曲）的新選擇。緊接著東方 Project 竄出頭，清晰深刻又不失優美的旋律線、編曲限制少，保留旋律便可改成各種不一樣的曲風，更是大家 Arrange 的絕佳對象，也因為如此，東方同人社團於此時期爆炸性的誕生，間接促成了東方例大祭這個大型的同人活動。

而除了的 Arrange 與 Remix 有著「同人音樂的奇蹟」之稱的 Sound Horizon 硬是將 Original（原創）打開了，從第一張專輯 Chronicle 就大膽使用了原創的音樂，並將 Arrange 放進音樂中，讓人除了音樂，故事，的元素放進音樂中，更能從歌詞、歌曲段落、環境效果音…等，來感受出故事的行進，有如翻著一本童話故事一般，此舉更是讓同人音樂領域站上另一個新的顛峰，許多社團開始創作原創的同人音樂，並搭配上獨特的世界觀、美術元件，使同人原創的腳步不再只侷限於二次元的形象。

日本同人音樂的發展：ニコニコ動畫的崛起

2007 年至今，因為初音ミク連帶了整個 VOCALOID 系列的成功，與ニコニコ動畫歌い手的崛起，使同人音樂進了一個新的里程碑。調教 VOCALOID 成為了一個新的課題，來自ニコニコ動畫的創作者也多了起來，促成了 THE VOC@LOID M@STER 這個大型的 VOCALOID only 同人活動，而來自ニコニコ動畫的歌い手也因為ニコニコ大會議的舉辦，讓以往存在於網路彼端的歌手與樂手們有一個登上舞台的好機會，由歌い手來演唱 VOCALOID 的歌曲，讓作者的作品與歌い手皆有著曝光的機會，歌い手願意唱更多，作者也願意寫更多，使得ニコニコ動畫雖然與一般同人音樂相似，但又獨樹一格的能自我循環產生更多的作品，成為了新一代同人音樂的寵兒。

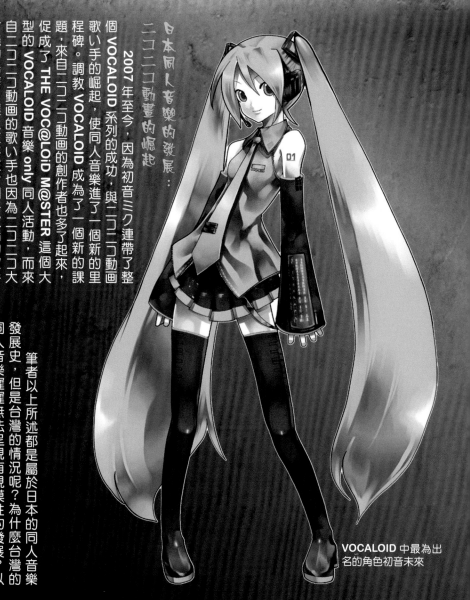

VOCALOID 中最為出名的角色初音未來

筆者以上所述都是屬於日本的同人音樂發展史，但是台灣的情況呢？為什麼台灣的同人音樂遲遲無法呈現有規模性的發展？以下為筆者本身的淺見。

台灣同人音樂發展：遲遲無法起步的原因

由於台灣對於音樂創作的環境，要與同人、ACG 產業搭上關連有一定的難度在，台灣的同人圈較日本缺乏了有音樂創作技術的同好，就算有技術也鮮少有人能交流、也很少同好會注意到，玩同人領域缺乏夥伴的感覺我想各位都多少有體悟。

日本的圈內文化，業界音樂人常常會往同人音樂領域探索，同時將更多的藝術帶進同人圈內，連帶起整個圈子的熱絡度，但很可惜台灣並沒有這個環境，非圈內的音樂人並沒有注意到同人領域，大部分多都專注於自己的作品，作品的性質與未來發展又和同人圈不同，筆者認為是這樣子的環境，造成了台灣同人音樂遲遲無法發展起來的結果。

## 台灣同人音樂發展：
### 二コ二コ文化的影響

由於台灣對於音樂創作的環境，要與同人、ACG產業搭上關連有一定的難度在，台灣的同人圈較日本缺乏了有音樂創作技術的同好，就算有技術也鮮少有人能交流、也很少同好會注意到，玩同人領域缺乏夥伴的感覺我想各位都多少有體悟。

日本的圈內文化，業界音樂人常常會往同人音樂領域探索，同時將更多的專業技術帶進同人圈內，連帶拉起整個圈子的熱絡度，但很可惜台灣並沒有這個環境，大部分非圈內的音樂人並沒有注意到同人領域，大多都專注於自己的作品，作品的性質與未來發展又和同人創作不同，因此外在人才無法流入同人圈，筆者認為是這樣子的環境，造成了台灣同人音樂遲遲無法發展起來的結果。

二コ二コ互動式生放送

## 台灣同人音樂發展：
### 轉動的齒輪

最近，臺灣同人音樂搭上了噗浪的順風車，湧入了許多ACG音樂的愛好者，並開始嘗試投入這一個圈子，讓台灣發展的齒輪有著慢慢轉動的跡象，雖然比起其他國家晚了點，但台灣的同人音樂圈發展至今，總算是漸漸的步上了軌道，近兩年同人音樂活動的竄起（ABL、MNN、初夢祭）無疑是發展順利的一大證明，但齒輪雖然慢慢的轉動了，但還是有許多人沒接觸過這一個圈子，全台灣的同好都能知道，玩同人音樂並不孤獨，也希望各位能經由這一次的專欄，了解到台灣也有不一樣的同人創作者在為了自己的夢想與興趣努力呢。

音樂混錄過程

圖為代表日本帶著台灣成長的意涵

2011 年 8 月將與台中 GJ 合辦 ACG BAND LIVE 2.5

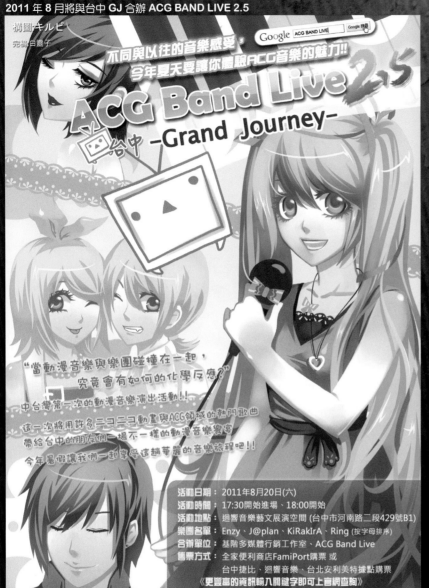

台灣同人樂團的崛起，圖為台灣最大同人音樂表演 -ACG BAND LIVE 的表演現場，共吸引七百餘名觀眾到場）

活動日期：2011年8月20日(六)
活動時間：17:30開始進場、18:00開始
活動地點：迴響音樂藝文展演空間 (台中市河南路二段429號B1)
樂團名單：Enzy、J@plan、KiRakIrA、Ring (按字母排序)
合辦單位：基階多媒體行銷工作室、ACG Band Live
售票方式：全家便利商店FamiPort購票 或
台中捷比、迴響音樂、台北安利美特據點購票
《更豐富的資訊輸入關鍵字即可上官網查詢》

合辦 GJ 基階多媒體行銷工作室 Grand Journey Multimedia Marketing Studio
活動贊助 空想具現 ACG Cafe 青春譜歡唱天地

2010 年 7 月 ABL1.5 奠定團隊默契與日後活動基礎的一場 LIVE 人數 200

2011 年 3 月 -ABL2 堅強陣容使現場湧入 700 多名觀眾

附註：

Comike:
即 Comic Market 的簡稱，為全球最大的同人盛會，攤販數超過 35000、來客數超過 5 百萬人次，是同人活動的起源。

Remix( 二次混音 ):
將歌曲混錄，保留原曲的特色、並可經由合成器等器材調整音高、速度、節奏…等元素。

Arrange( 重新編曲 ):
保留原曲的主旋律，其他的部分做大幅度的修改，可以橫跨無數種曲風，比起 Remix，重新的編曲大多更能讓人覺得驚豔或新奇。

Original( 原創 ):
即日文オリジナル，就是不使用其他既有的音樂旋律、故事或原作品，自己重新創造。

ニコニコ動畫:
日本的影音媒體網站，以可以用移動文字的方式留言在動畫中之有趣設計吸引了很多人加入，之後開始有生放送服務。

生放送:
經由電腦與攝影機，將影片即時分享給網友，用於很多二コ二コ歌い手的粉絲經營與交流。

# 原創×成漫

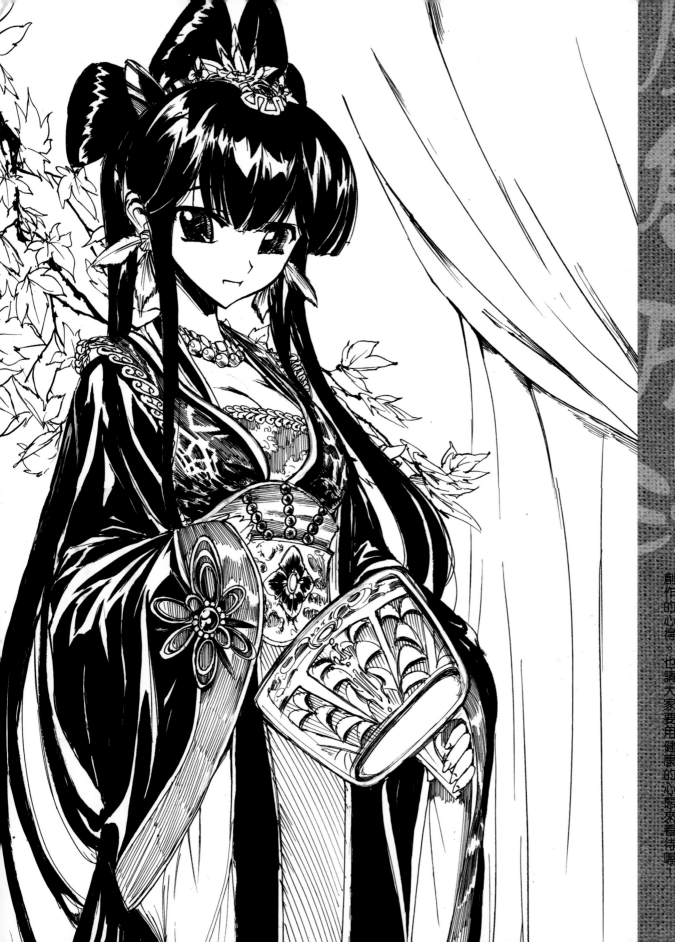

大家好，我是SPADES，二，是漫畫同人原創作品
天女嫁系列的作者，現在與朋友們組成心重力創意工
作室從事同人與原創兩方面的創作，主打成人向的作
品，同人和原創都有喔！這個單元有別於過去CMAZ的
教學元素，請解申要員備成人向創作。其實讓我既期
待又怕受傷害啊！希望在這裡能與大家一同分享成人
創作的心得。也請大家要用健康的心態來看待喔！

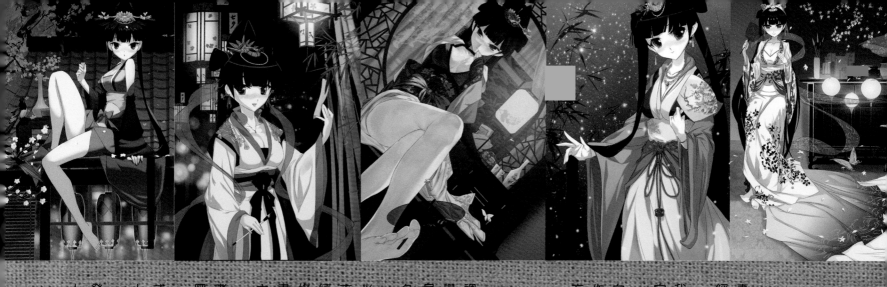

這個專欄主要是從成人作品中出現的畫面元素，闡述「畫漫畫」與「畫插畫」的差別。本人在過去，曾經把「畫漫畫」與「畫插畫」兩件事畫上等號，造成好一段時間把創作上的施力點擺錯地方的窘境，在此我想肯定的跟大家說：畫漫畫與畫插畫是兩回事，它們的重點差太多了！

基於Cmaz是個普及的刊物，因此不會放上成人向的作品，在這裡提出我近期的兩張接近輔導級的作品跟大家比較其視覺上的差異。作品講解將從三方面切入比較，依序為視覺、目的、技法三種。

因為彩色作品可以處理複雜的搭色技巧、各種調子、層次感。僅僅一張畫面就包含許多元素，視覺上的資訊量是較大的。傑出的彩色插畫作品多半具有「美感」與「豐富」兩項特質。加上精密規畫的顏色佈局讓畫面充實確不索亂，所以非常耐看。

相對而言，「單色」去除色彩並專注在造型和光影上，資訊量相對較小；因此「傳達性」比彩色來得又快又直接，特別是注重「說明與故事性」的連續圖像；單色對於視覺上的閱讀是較有利的！從線條上來看，通常彩色作品的線條功能會被縮小；漫畫線條功能會被放大，線條可以說是漫畫畫面上的主要精神。

漫畫大部份單色的原因，除了成本與速度的考量外，就來自於「傳達性」。畫面基本層次只分黑、灰、白三種，漫畫的重點是在角色塑造、分鏡（演出技巧）和經營故事。色彩自然成為附加效果或加分效果；從同樣一位角色的衣服和頭髮表現上，可以看出插畫和漫畫處理的狀態大不相同。

相較於黑白漫畫，漫畫上處理彩色是門尚在開發的學問，會影響漫畫閱讀的重點並可能造成視覺上的錯亂。所以經營彩色漫畫更要格外小心。

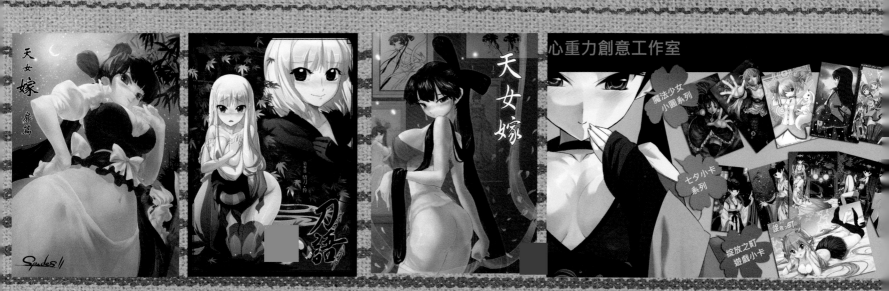

繪畫的目的是什麼？作為一個創作者，這是在下筆之前最重要的課題。若是純粹自娛，大可以重畫腦中千奇百怪的畫面；若有目的，目的越明確，作畫就應當越精準。假設這兩張圖的目的是具商業性考量，發售在特定地點的成人向漫畫作品，彩色要當漫畫作品的封面，黑白扉頁要呼應故事內容，並且兩張皆公布在網路上與本子上。

彩色插畫，試圖表現主要角色放鬆的態度和閒情逸致，由輕來扇子的腳趾延伸上裸露的腿部、輕鬆的姿態面對觀賞者，彷彿讓男性能輕鬆接近她，進入她的世界。

黑白扉頁，作品想表現主要角色亭亭玉立、端莊的性格，展現的是她所散發的氣質，讓這位在漫畫中演出的角色展現她的魅力成為我這次畫作上的焦點，並要呼應漫畫作品的內容。

所以一旦發現更能接近漫畫內容的構圖，時間允許的話，應當做調整甚至重畫，回到比較上，同樣是單幅畫作封面和扉頁要處理的課題也不同，封面較需要展現美感，扉頁應當展現漫畫內容。

插畫使用的是電腦繪圖，過程其實與大多數的插畫家大同小異，並且有附上作畫過程，所以在內文不多加贅述了。基於目的上的需要，將重點放在帶有粉色氣息的角色與氣氛上並小心處理肉感，配色走較為濃郁、彩度普遍偏高，強調布料花雕展現附有貴氣的畫面。將賽璐璐的風格加入一些層次試圖增加畫面的玩味性。而漫畫扉頁所使用的工具是：墨汁、帶針筆、毛筆、沾水筆。

先打完草稿後使用透寫台進行線稿描繪，以G筆為主線，帶針筆修飾與畫出灰階，這次較有挑戰性的是控制作畫時間與使用毛筆大量營造黑色塊，在使用毛筆時出了些失誤，所以重畫了一次，結果還算滿意，希望接下來做畫能加強線條的順暢度與畫面處理能更為精緻。

從上述三點比較插畫和漫畫的差異，雖然同樣處理圖畫，但目的卻天差地遠！技法上有技術處理方向不同的差距，目的上有面對美感和面對故事內容的差距；而視覺上有彩色和黑白、線條處理的重點上的差距。

希望這次的講題對大家多多少少有些幫助，謝謝大家看完這篇我花了四年才得到的心得！如果大家看完之後覺得有收穫的話我會非常開心的！這次就到這裡，我們下次再見囉！

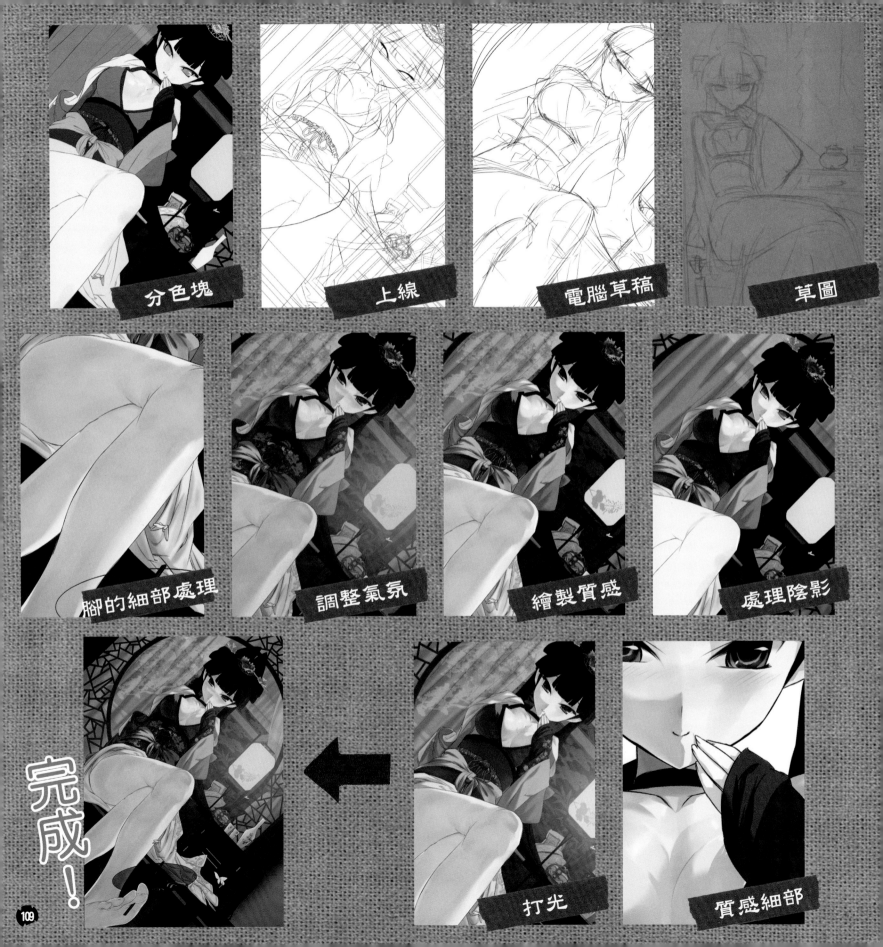

分色塊

上線

電腦草稿

草圖

腳的細部處理

調整氣氛

繪製質感

處理陰影

完成！

打光

質感細部

109

# 讀者回函抽獎活動

感謝各位讀者長久以來給予Cmaz的回函與支持，Cmaz為了回饋廣大的讀者群，每期都會進行讀者回函抽獎活動，而Cmaz Vol.7準備贈送給讀者的精美獎品則是由Sapphire藍寶科技所提供的**藍寶ATI FireGL V3600 專業工作站圖形加速卡**。

（市價約NT.9,900）

只要在**2011年10月10日前**（郵戳為憑）

將回函寄回：

**106台北郵局第57-115號信箱**

即有可能抽中這次的精美好禮，喜歡Cmaz的讀者千萬不能錯過！

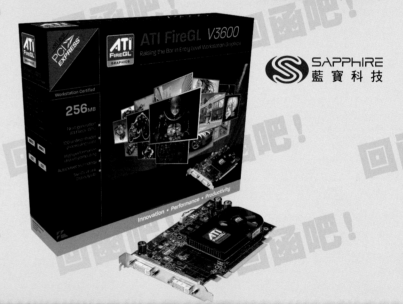

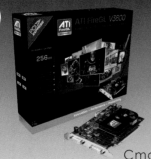

 **讀者回函**
**送** 藍寶 **ATI FireGL V3600** !!
專業工作站圖形加速卡

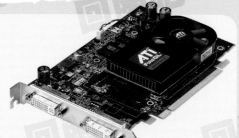

## 我是回函

❶ _____
❷ _____
❸ _____

本期您最喜愛的單元
(繪師or作品)依序為

您最想推薦讓Cmaz
報導的(繪師or活動)為

您對本期Cmaz的
**感想**或**建議**為

### 基本資料

姓名:　　　　　　　　　　電話:

生日:　　/　　/　　　　　地址:□□□

性別:□男 □女　　　　　　E-mail:

如有任何疑問請至Facebook 粉絲團 *http://www.facebook.com/wizcmaz* f 留言
亦可寄e-mail: *wizcmaz@gmail.com* ,我們會給予您所需要的協助,謝謝您的參與!

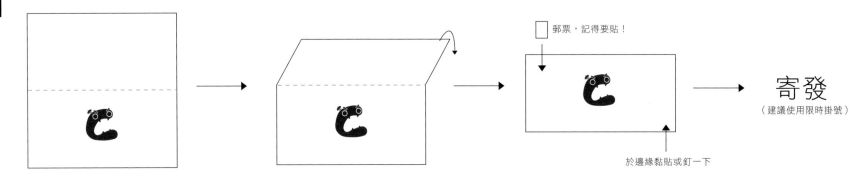

請沿實線對摺　　　　　　　　　　　　　　　　　　　　　　　　　　　　　　　　　請沿實線對摺

郵票，記得要貼！

寄發
（建議使用限時掛號）

於邊緣黏貼或釘一下

郵票黏貼處

MÁㄗ!!
vol 07

WIZ.DESIGN 威智創意行銷有限公司 收

106台北郵局第57-115號信箱

## 訂閱價格

| 國內訂閱 | | 一年4期 | 兩年8期 |
|---|---|---|---|
| | 限時專送 | NT. 800 | NT.1,500 |
| | 掛號寄送 | NT. 900 | NT.1,700 |
| 國外訂閱（航空） | 大陸港澳 | NT.1,300 | NT.2,500 |
| | 亞洲澳洲 | NT.1,500 | NT.2,800 |
| | 歐美非洲 | NT.1,800 | NT.3,400 |

● 以上價格皆含郵資，以新台幣計價。

## 購買過刊單價（含運費）

| | 1~3本 | 4~6本 | 7本以上 |
|---|---|---|---|
| 限時專送 | NT. 180 | NT. 160 | NT. 150 |
| 掛號寄送 | NT. 200 | NT. 180 | NT. 160 |

● 目前本公司Cmaz創刊號已銷售完畢，恕無法提供創刊號過刊。
● 海外購買過刊請直接電洽發行部（02）7718-5178 分機888詢問。

## 訂閱方式

| 劃撥訂閱 | 利用本刊所附劃撥單，填寫基本資料後撕下，或至郵局領取新劃撥單填寫資料後繳款。 |
|---|---|
| ATM轉帳 | 銀行：玉山銀行（808）<br>帳號：0118-440-027695<br>轉帳後所得收據，語本刊所附之訂閱資料，一併傳真至（02）7718-5179 |
| 電匯訂閱 | 銀行：玉山銀行（8080118）<br>帳號：0118-440-027695<br>戶名：威智創意行銷有限公司<br>轉帳後所得收據，語本刊所附之訂閱資料，一併傳真至（02）7718-5179 |

### 郵政劃撥存款收據 注意事項

一、本收據請妥為保管，以便日後查考。

二、如欲查詢存款入帳詳情時，請檢附本收據及已填之查詢函向任一郵局辦理。

三、本收據各項金額、數字係機器印製，如非機器列印或經塗改或無收款郵局收訖者無效。

---

## 訂購人基本資料

| 姓　名 | | 性　別 | □男 □女 |
|---|---|---|---|

| 出生年月 | 年 | 月 | 日 |
|---|---|---|---|

| 聯絡電話 | | 手　機 | |
|---|---|---|---|

收件地址　□□□

（請務必填寫郵遞區號）

學　歷：□國中以下　□高中職　□大學/大專
　　　　□研究所以上

職　業：□學　生　□資訊業　□金融業　□服務業
　　　　□傳播業　□製造業　□貿易業　□自營商
　　　　□自由業　□軍公教

## 訂購商品

□Cmaz臺灣同人極限誌　□一年份　□兩年份

□限時　□掛號　□海外航空

□購買過刊：期數＿＿＿＿＿＿＿　本數＿＿＿＿

總金額：NT.＿＿＿＿＿＿＿＿＿＿

### 注意事項

● 本刊為三個月一期，發行月份為2、5、8、11月1日，訂閱用戶刊物為發行日寄出，若10日內未收到當期刊物，請聯繫本公司進行補書。

● 海外訂戶以無掛號方式郵寄，航空郵件需7~14天，由於郵寄成本過高，恕無法補書，請確認寄送地址無虞。

● 為保護個人資料安全，請務必將訂書單放入信封寄回。

威智創意行銷有限公司
郵政信箱：106台北郵局第57-115號信箱
電話：(02)7718-5178　傳真：(02)7718-5179

WIZ.DESIGN

vol 07

98.04-4.3-04

## 郵 政 劃 撥 儲 金 存 款 單

帳號 5 0 1 4 7 4 8 8

金額 新台幣（小寫）

仟 佰 拾 萬 仟 佰 拾 元

戶名 威智創意行銷有限公司

寄款人 □他人存款 □本戶存款

通訊欄（限與本次存款有關事項）

收件人：

生日：西元_____年_____月

收件地址：

聯絡電話：

E-MAIL：

統一發票開立方式：□二聯式 □三聯式

統一編號

發票抬頭

戶名

寄款人

經辦局收款戳

虛線內備供機器印錄用請勿填寫

收款帳號戶名

存款金額

電腦紀錄

經辦局收款戳

◎寄款人請注意背面說明
◎本收據由電腦印錄請勿填寫

郵政劃撥儲金存款收據

### 訂閱方式：

一、需填寫訂戶資料。

二、於郵局劃撥金額、ATM轉帳或電匯訂閱。

三、訂書單資料填寫完畢以後，請郵寄至以下地址：

**威智創意行銷有限公司** 收

106台北郵局第57-115號信箱

記得裝入信封唷~~

請沿虛線剪下後郵寄，謝謝您！

# 徵稿活動

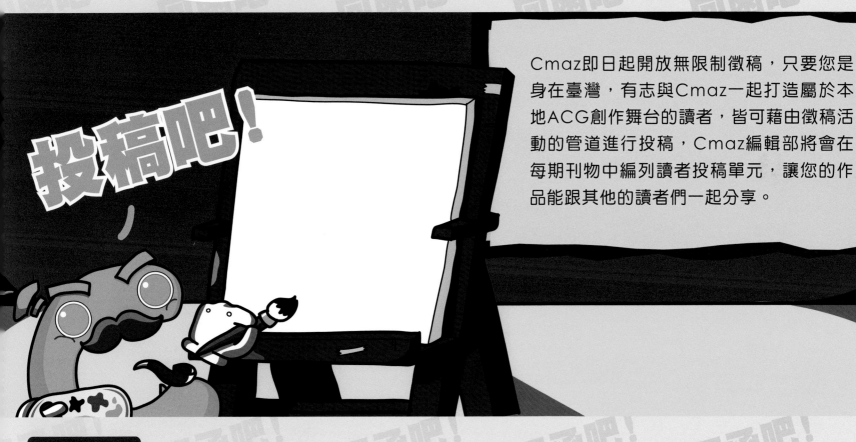

投稿吧！

Cmaz即日起開放無限制徵稿，只要您是身在臺灣，有志與Cmaz一起打造屬於本地ACG創作舞台的讀者，皆可藉由徵稿活動的管道進行投稿，Cmaz編輯部將會在每期刊物中編列讀者投稿單元，讓您的作品能跟其他的讀者們一起分享。

## 投稿須知：

1. 投稿之作品命名方式為：**作者名_作品名**，並附上一個txt文字檔說明創作理念，並留下姓名、電話、e-mail以及地址。

2. 您所投稿之作品不限風格、主題、原創、二創、唯不能有血腥、暴力、過度煽情等內容，Cmaz編輯部對於您的稿件保留刊登權。

3. 稿件規格為A4以內、300dpi、不限格式（Tiff、JPG、PNG為佳）。

4. 投稿之讀者需為作品本身之作者。

## 投稿方式：

❶ 將作品及基本資料燒至光碟內，標上您的姓名及作品名稱，寄至：威智創意行銷有限公司106 台北郵局第57-115號信箱。

❷ 透過FTP上傳，FTP位址：ftp://220.135.50.213:55
帳號：cmaz 密碼：wizcmaz
再將您的作品及基本資料複製至視窗之中即可。

❸ E-mail：wizcmaz@gmail.com，主旨打上「Cmaz讀者投稿」

如有任何疑問請至Facebook 粉絲團 *http://www.facebook.com/wizcmaz*  留言
亦可寄e-mail: *wizcmaz@gmail.com*，我們會給予您所需要的協助，謝謝您的參與！

 臺灣繪師大搜查線

**Vol.4 封面繪師**

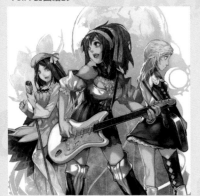

**Aoin 蒼印初**
http://blog.roodo.com/aoin

**Vol.3 封面繪師**

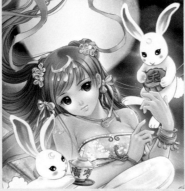

**Shawli**
http://www.wretch.cc/blog/shawli2002tw

**Vol.2 封面繪師**

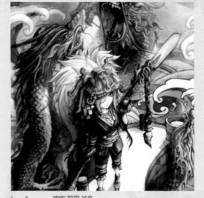

**Loiza 落翼殺**
http://www.wretch.cc/blog/jeff19840319

**Vol.1 封面繪師**

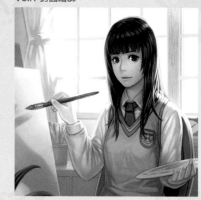

**Krenz**
http://blog.yam.com/Krenz

**Vol.7 封面繪師**

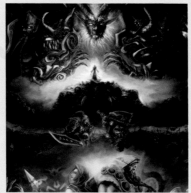

**DM**
http://home.gamer.com.tw/atriend

**Vol.6 封面繪師**

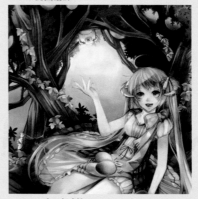

**WRB 白米熊**
http://diary.blog.yam.com/shortwrb216

**Vol.5 封面繪師**

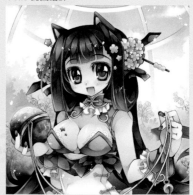

**SANA.C 薩那**
http://blog.yam.com/milkpudding

**KituneN**
http://kitunen-tpoc.blogspot.com/

**KURUMI**
http://blog.yam.com/kamiaya123

**Lasterk**
http://blog.yam.com/lasterK

**LDT**
http://blog.yam.com/f0926037309

**Mumuhi 姆姆希**
http://mumuhi.blogspot.com/

**Dako**
http://diary.blog.yam.com/mimiya

**darkmaya 小黑蜘蛛**
http://blog.yam.com/darkmaya

**EvoLan**
http://masquedaiou.blogspot.com/

**Jios**
http://home.gamer.com.tw/
homeindex.php?owner=toumayumi

**KID**
http://kidkid-kidkid.blogspot.com

**AcoRyo 艾可小涼**
http://diary.blog.yam.com/mimiya

**Bamuth**
http://bamuthart.blogspot.com/

**B.c.N.y**
http://blog.yam.com/bcny

**Cait**
http://diary.blog.yam.com/caitaron

**Capura.L**
http://capura.hypermart.net

 兔姬 Amo
http://blog.yam.com/kuroapple

 霜淇淋
http://blog.yam.com/redcomic0220

 九夜貓 Nncat
http://blog.yam.com/logia

 小殷
http://fc2syin.blog126.fc2.com/

 依米雅
http://blog.yam.com/miya29

 紅絲雀
http://blog.yam.com/liy093275411

 梅
http://ceomai.blog.fc2.com/

 水佾
http://blog.yam.com/fred04142

 蚩尤
http://blog.roodo.com/amatizqueen

 索尼
http://sioni.pixnet.net/blog(Souni's Artwork)

 由衣.H
http://blog.yam.com/yui0820

 綿峰
http://blog.yam.com/menhou

 冷月無瑕
http://blog.yam.com/sogobaga

 韓奇露
http://hankillu.pixnet.net/blog

 米路兔
http://www.wretch.cc/blog/mirutodream

 由美姬
http://iyumiki.blogspot.com

 草熊
http://blog.yam.com/grassbear

 重花 KASAKA
http://hauyne.why3s.tw/

 Nath
http://www.plurk.com/Nath0905

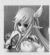 Rotix
http://rotixblog/blogspot.com/

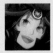 Rozah 鋤
http://blog.yam.com/user/aaaa43210

 S2O
http://blog.yam.com/sleepy0

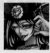 Sen
http://blog.yam.com/user/changchang

 Senzi
http://Origin-Zero.com

 Shenjou 深珘
http://blog.roodo.com/iruka711/

 YellowPaint
http://blog.yam.com/yellowpaint

 陽春
http://blog.yam.com/RIPPLINGproject

 貓小渣
http://shadowgray.blog131.fc2.com/

Cmaz天空部落格　休息中！

zzz

Blog

來來！！

於Facebook持續服務中！

如有任何疑問請至Facebook 粉絲團　http://www.facebook.com/wizcmaz ⨍ 留言
亦可寄e-mail: wizcmaz@gmail.com，我們會給予您所需要的協助，謝謝您的參與！

MA乙!!
臺灣同人極限誌 Vol.7

書　　　名：Cmaz!!臺灣同人極限誌　Vol. 07
出版日期：2011年8月1日
出版刷數：初版一刷
印刷公司：彩橘文化事業有限公司
出品人：陳逸民
執行企劃：鄭元皓
美術編輯：黃文信、龔聖程、吳孟妮
廣告業務：游駿森
數位網路：唐昀萱

作　　　者：Cmaz!! 臺灣同人極限誌編輯部
發行公司：威智創意行銷有限公司
出版單位：威智創意行銷有限公司
總　經　銷：紅螞蟻圖書

電　　　話：(02)7718-5178
傳　　　真：(02)7718-5179
郵政信箱：106台北郵局第57-115號信箱
劃撥帳號：50147488
E-MAIL　：wizcmaz@gimail.com
Facebook：www.blog.yam.com/cmaz
網　　　站：www.wizcmaz.com

建議售價：新台幣250元

9 789868 625167
總經銷：紅螞蟻圖書 NT.250